畫背景！
細膩質感技巧書

佐藤夕子＝著

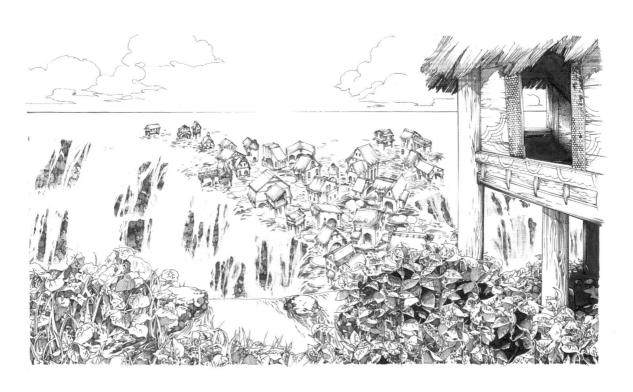

三悅文化

Gallery

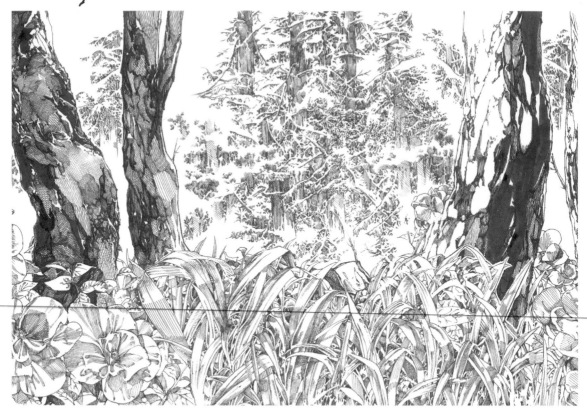

「描繪深邃森林的風景」 ➡ *Making* P.60 ～

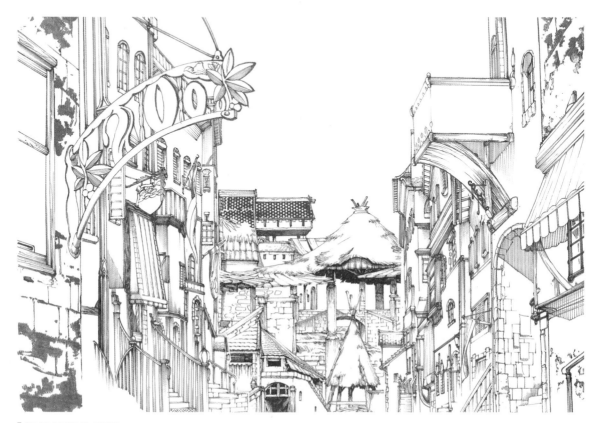

「描繪繁華的街道」 ➡ *Making* P.82 ～

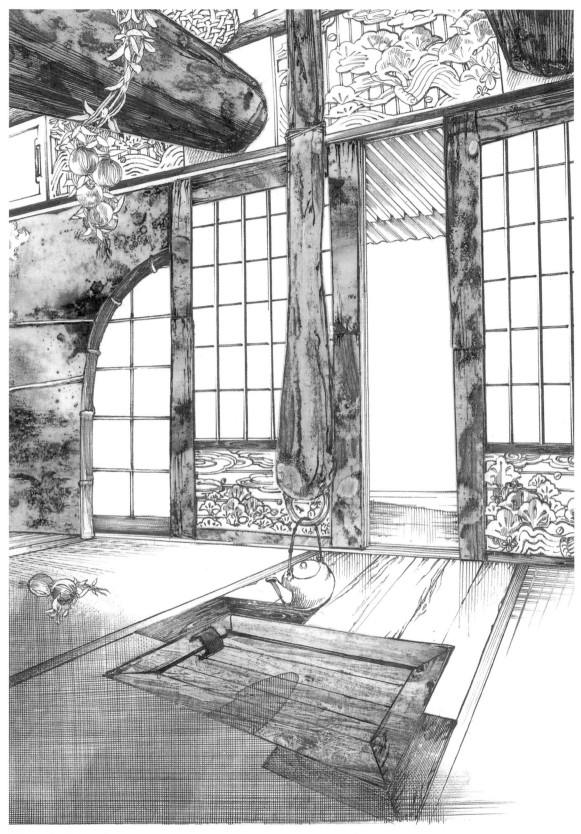

「描繪雅致的和室」 ➡ *Making* P.110 ～

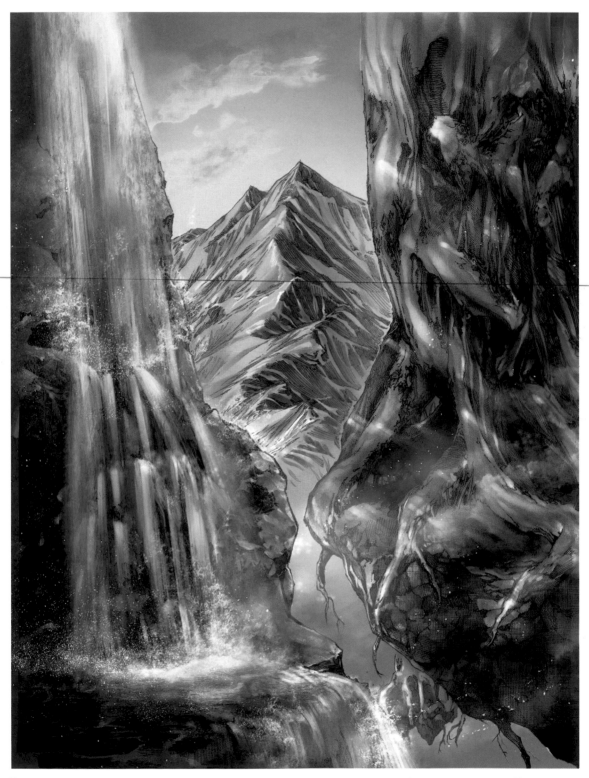

「將圖片傳進電腦中，進行上色」➡ *Making* P.156 ～ 　　　　　　　　著彩：白詰千佳

序言

非常感謝各位讀者購買本書。

在繪製漫畫或插圖時，

在突顯角色與故事方面，背景是一項非常重要的要素。

本書中所介紹的繪製方法是為了讓人能夠開心地繪製背景而設計出來的，

像是「試著不畫草圖，而是透過隨意的基準線來想像街景吧」、

「試著不使用筆，而是使用其他器具來作畫吧」等。

只要把阿彌陀籤與螺旋形等當成基準線，

並去思考裡面會有什麼形狀的建築物，

建築物看起來如何，背景就不會變得模式化。

我認為，藉由利用保鮮膜與吸管等家中物品、

膠水與美工刀等身邊的文具，

就能大幅提升背景呈現手法的廣度。

雖然我覺得我在各方面都還有不及之處，

但當大家在繪製背景時，

若本書能幫上任何一點忙的話，那就太好了。

佐藤夕子

Contents

Chapter *1* 基本技巧

Chapter *2* 描繪天然物

Chapter *3* 描繪人造物

Chapter *4*　描繪出表現方式・效果

Chapter *5*　應用篇

關於本書

〈作品解說頁〉

介紹作品的構成要素，並解說重點。在操作時，建議依照A→B→C→D的字母順序（刊載頁的順序）來畫。

〈實作頁〉

解說各部分畫法的頁面。〔Level〕是用來表示1～5這5種難度。也要先確認〔使用到的器具〕後，再進行下一步吧。

在作畫時

※本書所介紹的流程是以「畫好作品後，會進行掃描，傳進電腦中」這點作為前提。因此，會直接保留修正液或膠水的質感。將作品傳進電腦中的方法請參考P.156。

※不進行掃描，而是想要將原畫當成完成的作品時，請進行包膜等措施來避免作品被弄髒。

※本書中的作品採用了許多透過沾水筆或HI-TEC鋼珠筆來進行細緻作畫的步驟。在作畫時，為了避免弄髒作品，所以請一邊將紙鋪在手的下方，一邊畫，並勤奮地將器具擦拭乾淨。

本書中所使用到的器具

這些是本書中使用到的主要器具。由於廠商不限於這些，所以請找出自己覺得好用的器具。

HI-TEC鋼珠筆（PILOT）

水性原子筆。會分別使用0.25mm、0.3mm、0.4mm、0.5mm這4種。

油性筆・墨筆

用於塗黑。會用來呈現很深的陰影與洞穴等。

自動鉛筆

用來畫基準線與草圖。

修正液

可用來畫出白線、修正已畫上的線條。當修正液乾掉後，可以用削的方式來製造出花紋。

墨水

使用沾水筆來作畫時會用到的墨水。使用時，會直接將筆尖浸泡在墨水中。

MISNON修正液（LION事務器）

帶有刷子的修正液。也可以將沾水筆浸泡在修正液中，然後畫出白線。

沾水筆

比起HI-TEC鋼珠筆，更加容易畫出強弱不同的線條。分成筆軸與筆尖這兩個部分。

橡皮擦

用來擦掉基準線。也可以先在膠水上使用油性筆，然後再用橡皮擦來擦出圖案。

尺

畫直線時會用到。如果有15cm和30cm的尺，就會很方便。

美工刀

並不是用來切東西，而是用來削東西，例如，在修正液上削出花紋等。

膠水

藉由塗上大量膠水來呈現出凹凸不平的質感。

口紅膠

塗上口紅膠後再畫線條，顏色會微妙地變深，呈現質感。要使用乾後會變透明的類型。

好黏便利貼雙面膠帶（帶有圓點圖案）

只要在膠帶上用油性筆來畫，然後再使用橡皮擦，就能製造出花紋。

墨汁

和膠水一起使用，就能製作出流動般的圖案。

印台

除了當成墨水來用以外，也可先用修正液在印台上製造出花紋，再把印台放在紙上按壓。

保鮮膜

只要塗上膠水、墨汁、油性筆等，就能像印章那樣地製作出圖案。

吹風機

用來吹乾膠水或修正液。

砂紙

先塗上膠水與油性筆，然後從上面削。可用來製作出木紋圖案。

木板

用法為，使用修正液畫出圖案後，就能像印章那樣地製作出天空的圖案。

肯特紙

在這次的作品中，使用的是表面光滑且不易滲透的肯特紙。

1

基本技巧

在了解各種呈現手法前，先來掌握繪製背景前所需的基本知識吧。

本章會介紹有助於畫出迷人構圖的透視圖、

光影的基礎知識、本書中常用的技巧。

關於透視圖

在繪製背景時,「透視圖」是不可或缺的。本章節要來介紹「透視圖」的基礎知識。一起來學習如何依照不同場景來畫出帶有遠近感的構圖吧。

【 透視圖的基礎知識 】

「透視圖(パース)」是パースペクティブ(perspective)的簡稱,也是在繪畫或製圖時,用來呈現物體遠近感的遠近法之一。這是一種在平面上只透過線條來呈現出空間的繪畫手法,也被稱作「透視圖法」。

在透視圖中,會根據「寬度」、「縱深」、「高度」這3項空間要素來掌握空間。依照「從何處來觀看這3項要素」,可以分成「一點透視圖法」、「兩點透視圖法」、「三點透視圖法」這3種畫法。

在繪製逼真且有說服力的畫作時,能夠賦予繪畫立體感,縱深感的透視圖可以說是必要的技巧。

▼ **沒有使用透視圖的畫作**

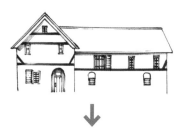

▼ **使用透視圖畫出來的畫作**

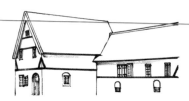

沒有使用透視圖的畫作給人一種既扁平又不自然的印象。使用透視圖畫出來的畫作看起來既逼真又有立體感。

透視圖的法則

1. **遠處的物體看起來很小,近處的物體看起來很大**

依照透視圖的觀點,藉由將近處的物體畫得較大,遠處的物體畫得較小,就能呈現出遠近感。也就是說,巨大的山脈若位於遠處的話,看起來就會很小,若小蟲位於近處的話,看起來則會很大。在繪製2個以上大小相同的物體時,藉由改變畫出來的尺寸,就能呈現出遠近感。

2. **在平面中呈現出「從一個視角看到的空間」的技法**

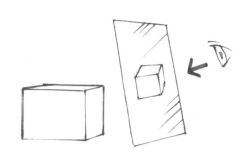

能夠在二次元的「平面」上呈現出三次元的「空間」的技法就是透視圖。此時,要將其當成是從一個視角所看到的畫面。先想像想要繪製的空間與自己之間有一面玻璃板,然後用筆將所看到的東西描在玻璃板上。只要這樣思考,應該就會很好懂吧。

〔 何謂視線高度 〕

觀看者（相機）的高度叫做視線高度（Eye Level），縮寫成EL。當視線高度變得跟水平線·地平線一樣高時，位於與視線高度相同高度的物體，無論距離有多遠，都要依照與視線高度相同的高度來畫。透視圖能透過物體的大小來呈現出遠近感。藉由讓視線高度一致，就能測量出物體的大小。

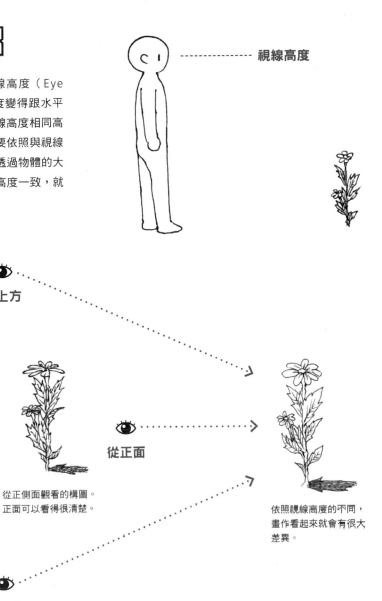

視線高度

從上方

俯視構圖。花朵與葉子的上側可以看得很清楚。

從正面

從正側面觀看的構圖。正面可以看得很清楚。

依照視線高度的不同，畫作看起來就會有很大差異。

從下方

仰視構圖。花朵與葉子的下側可以看得很清楚。

〔 何謂消失點 〕

物體或風景距離愈遠的話，看起來就會愈小，最後會變得看不見。這個讓人即將看不見物體的點稱作消失點（Vanishing Point），縮寫成VP。帶有縱深的平行線會聚集在此消失點。雖然依照「從何處來觀看物體與風景」，消失點的數量會改變，但橫向與縱深方向的消失點還是會設定在視線高度上。

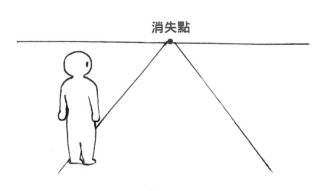

消失點

〔 一點透視圖法的基礎知識 〕

從正面觀看空間或物體時,縱深方向只會形成1個消失點。這種只會在縱深方向上呈現出遠近感的畫法叫做「一點透視圖法」。一點透視圖法的消失點位於視線高度上,所有物體的縱深都會聚集在此消失點。這種呈現手法很單純,會使用水平橫線來畫出寬度,使

用垂直縱線來畫出高度,能夠用於各種場景。如果線條畫得過於密集的話,畫作也可能會變得很規律且失去現實感,所以請大家依照情況來使用吧。

消失點

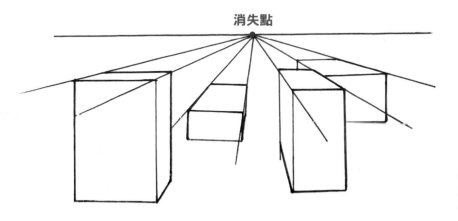

縱深方向上只有1個消失點。寬度皆由水平橫線所構成,高度則皆由垂直縱線所構成。

〈 插圖實例 〉

從正側面觀看相鄰建築物的構圖。不僅是建築物的縱深,連窗戶的線條也全都會聚集在1個消失點上。

〔 兩點透視圖法的基礎知識 〕

在一點透視圖法中，是從正面來觀看空間或物體。只要再加上一些角度，斜向地觀看物體的話，在縱深與寬度方向上就會形成2個消失點。這種畫法稱作「兩點透視圖法」。雖然2個消失點位於視線高度上，但依照構圖，消失點也可能會跑到畫面外。在一點透視

圖法中，寬度是用水平橫線來表示，但在兩點透視圖法中，寬度也會帶有角度。由於是透過縱深和寬度這2項要素來呈現距離，所以比起一點透視圖法，畫作會變得更有立體感。

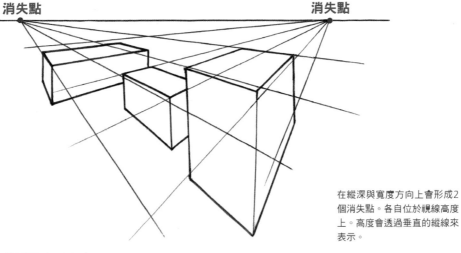

消失點　　　　　　　消失點

在縱深與寬度方向上會形成2個消失點。各自位於視線高度上。高度會透過垂直的縱線來表示。

〈 插圖實例 〉

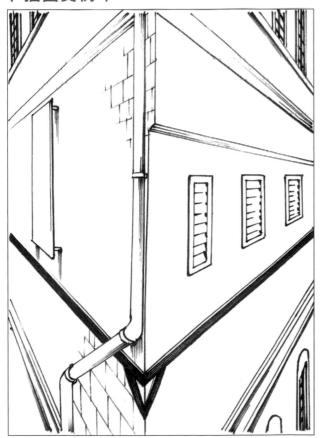

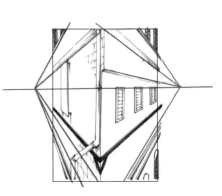

斜向地觀看建築物的構圖。想要在街角等2個方向上畫出距離感時，透過此畫法就能輕易地呈現出立體感。

［ 三點透視圖法的基礎知識 ］

在從斜向觀看空間或物體的兩點透視圖法中，只要加入仰望視角和俯瞰視角的話，就能在縱深、寬度、高度的方向上形成3個消失點。此畫法稱作「三點透視圖法」。縱深與寬度方向的2個消失點，跟兩點透視圖法一樣，會位在視線高度上，但高度方向的消失點則會位於與視線高度垂直的方向上。依照構圖方式，消失點有時也會跑到畫面外。由於可以畫出很有氣勢的畫作，所以在呈現物體的尺寸、高度、深度等時，效果很好。

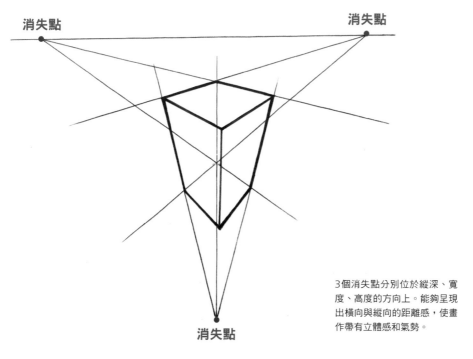

消失點　　　　　　　　　　　　　　**消失點**

消失點

3個消失點分別位於縱深、寬度、高度的方向上。能夠呈現出橫向與縱向的距離感，使畫作帶有立體感和氣勢。

〈 插圖實例 〉

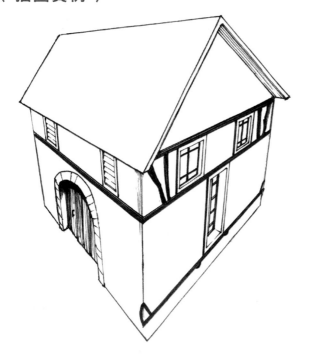

斜向地俯瞰高聳建築物的構圖。這種畫法能夠同時呈現出建築物本身的立體感與高度。

角度的變化

一點透視圖法、兩點透視圖法、三點透視圖法的差異在於,觀看物體時的視點。試著透過相同建築物來確認視點的變化吧。

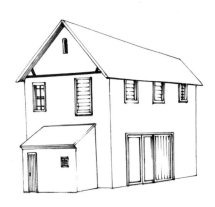

〈 一點透視圖法 〉

從正面觀看建築物。只有縱深方向會呈現出立體感。

轉動

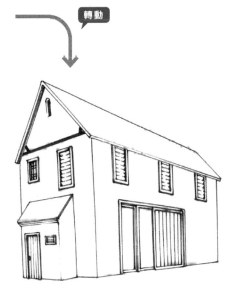

〈 兩點透視圖法 〉

斜向地觀看建築物。能夠在縱深方向與寬度上呈現出立體感。

從斜上方

〈 三點透視圖法 〉

從斜上方以俯瞰的角度來觀看建築物。能夠在縱深方向、寬度、高度上呈現出立體感。

［ 縱深 ］ 物體的縱深看起來有多長？縱深會根據觀看者的站立位置、畫面上的配置而改變。

〈 站立位置所影響的縱深變化 〉

即使視線高度相同，只要觀看者的站立位置改變，物體的外觀就會不同。以下方的插圖為例，站立位置較近時，縱深看起來較長，相反地，站立位置較遠時，縱深看起來就會較短。

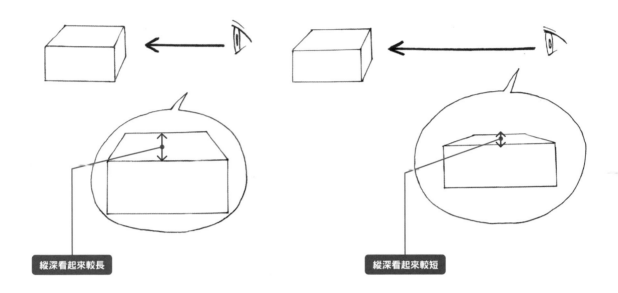

縱深看起來較長

縱深看起來較短

〈 相同形狀的物體排列在一起的情況 〉

當相同形狀的物體排列在一起時，前方物體的縱深看起來較長，後方物體的縱深看起來則較短。藉由調整縱深的長度，就能呈現出遠近感。

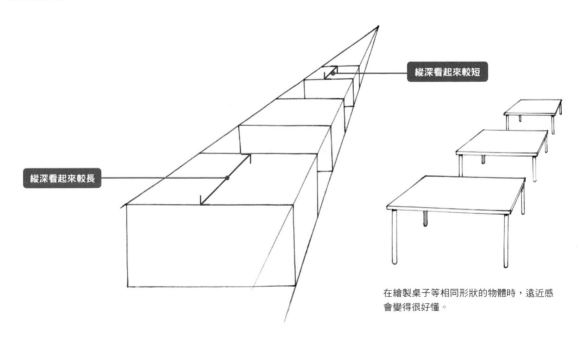

縱深看起來較短

縱深看起來較長

在繪製桌子等相同形狀的物體時，遠近感會變得很好懂。

〈 縱深的分割法 〉

當相同大小的物體有規律地排列在一起時,在採用了透視圖的畫面中,畫成相同大小是錯誤的。請把「遠處的物體較小,近處的物體較大」這項法則當成前提,均勻地分配空間吧。

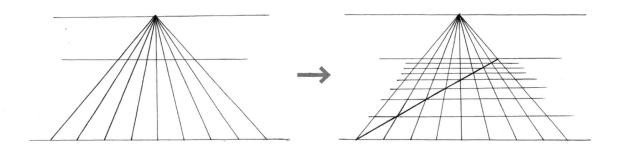

取出相同間隔的寬度,然後在縱深方向上,朝著消失點畫出線條。

畫出對角線,並在與縱深方向線條相交的點上畫出橫線。

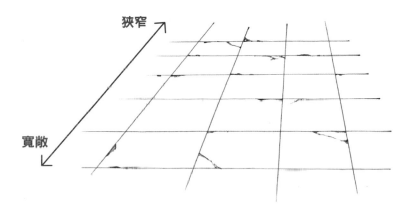

用來繪製「有規律地排列在一起的相同大小物體」,像是地板的磁磚等。

〈 朝向縱深方向的增殖法 〉

想要繪製很多規律排列的相同形狀物體時,一一地劃出透視圖線條並非有效率的做法。先畫出前方的一個物體,然後以此為基準來均等地增加數量。接下來會透過立方體來解說此方法。

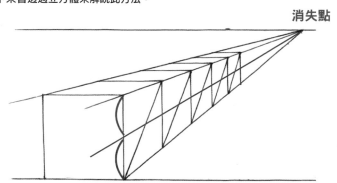

消失點

畫出前方的立方體,並朝著消失點畫出線條後,然後再畫出會將高度分成兩半的線。如同圖中那樣地畫上對角線,增加立方體的數量。

當玻璃窗等大小相同的物體朝著縱深方向排列時,可以使用此畫法。

〔 彎曲道路的透視圖畫法 〕

在畫彎曲道路時，要一邊依照道路的曲線來設定多個消失點，一邊畫。

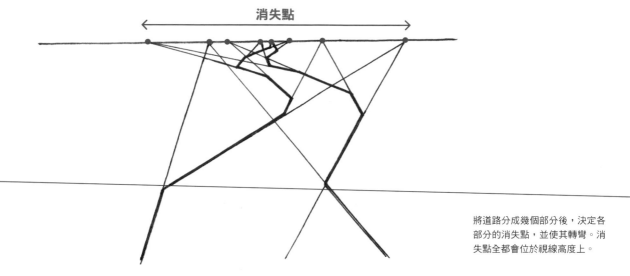

將道路分成幾個部分後，決定各部分的消失點，並使其轉彎。消失點全都會位於視線高度上。

〈 插圖實例 〉

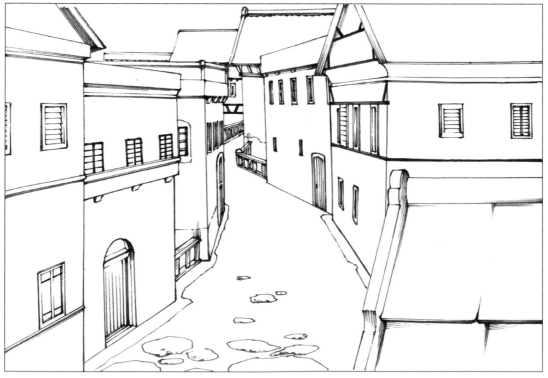

在描繪含有彎曲道路的街景時，也要沿著道路來調整建築物的方向。

— 18 —

〔 其他的遠近法 〕

除了透視圖法（perspective）以外，也有能夠用來呈現遠近感的方法。藉由搭配透視圖法一起用，就能畫出更加有說服力的畫作。

〈 空氣遠近法 〉

在視野良好的場所眺望風景時，近處的物體看起來顏色較深且清晰，遠處的物體看起來顏色較淡且模糊。像這樣用來呈現空氣特性的方法稱作「空氣遠近法」。

把前方部分的線條畫得清晰，顏色也要畫得較深。將後方部分的線條畫得較細，顏色也要畫得淺一點。

近處山脈的顏色看起來很深，遠處山脈的顏色看起來則很淺。

〈 重疊遠近法 〉

只要畫出重疊的物體，「什麼東西在前，什麼東西在後」就會一目瞭然。雖然是很簡單的手法，但卻能傳達簡單易懂的遠近感。此手法稱作「重疊遠近法」。

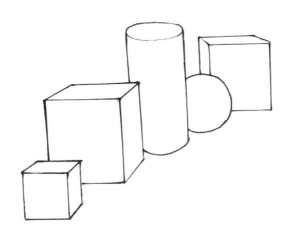

即使是形狀和大小都不同的物體，只要在作畫時，藉由讓物體稍微重疊，就能呈現出遠近感。

在作畫時，不僅要注意物體的重疊，也要注意大小的比例。

光線與陰影的基礎知識

依照光線與陰影的用法，畫作的完成度會產生很大變化。來學習能夠賦予畫作立體感，並呈現出時間、季節、空間氣氛的光影呈現方式吧。

〔 光源的位置與影子的形成方式 〕

會發出光線的源頭稱作「光源」。來自光源的光線照在物體上後，該光線就會被遮蔽，形成影子。依照光源與物體的相對位置，影子的形狀與長度會改變。

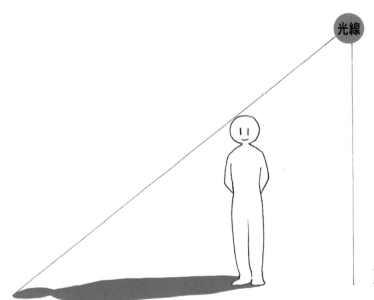

光線

在連接光源與物體最高處的線條的延長線上，會形成影子。

〈 立體感的呈現 〉

藉由加入光線和陰影，平面的圓形看起來也會像顆立體的球。

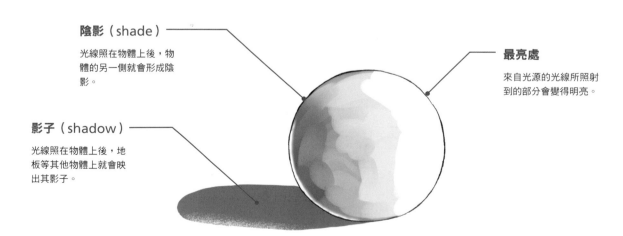

陰影（shade）

光線照在物體上後，物體的另一側就會形成陰影。

最亮處

來自光源的光線所照射到的部分會變得明亮。

影子（shadow）

光線照在物體上後，地板等其他物體上就會映出其影子。

〈 影子的變化 〉

依照光源與物體的距離，影子的形狀與
長度也會改變。

與光源之間的距離

距離光源愈近，影子會
變得與短，距離愈遠的
話，影子則會變得愈
長。

光線

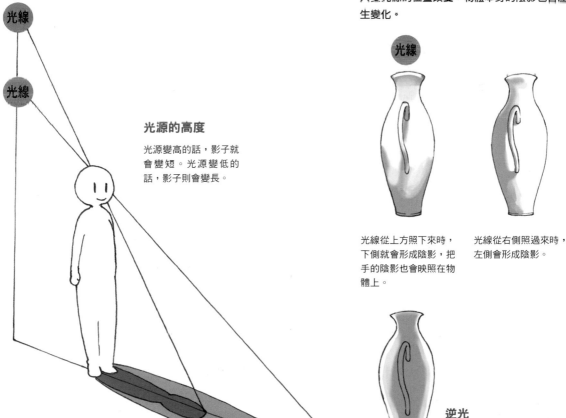

光源的高度

光源變高的話，影子就
會變短。光源變低的
話，影子則會變長。

光線

光線

〈 物體上的陰影 〉

只要光源的位置改變，物體本身的陰影也會產
生變化。

光線

光線

光線從上方照下來時，
下側就會形成陰影，把
手的陰影也會映照在物
體上。

光線從右側照過來時，
左側會形成陰影。

逆光

逆光時，物體的輪廓會發
光，正面則會形成陰影。

〈 立體感的呈現 〉

當物體上方有能當作屋簷的東西時，依照覆蓋程度，影子的形成方式會有所差異。

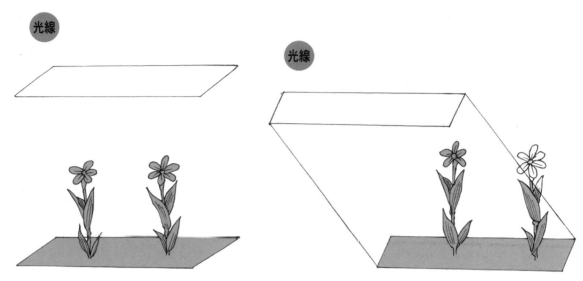

若整體都被屋簷覆蓋的話，下方的物體也會被影子覆蓋。

距離屋簷的影子較遠的場所會變得明亮。請多留意光源的位置吧。

〈 影子的彎曲方式 〉

在水平面上形成的影子一旦覆蓋在牆壁等處，影子也會沿著牆壁彎曲。

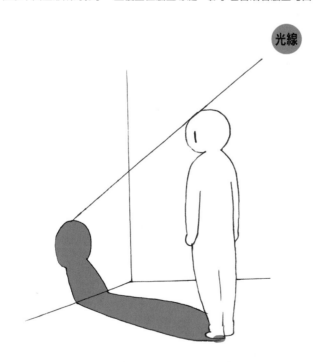

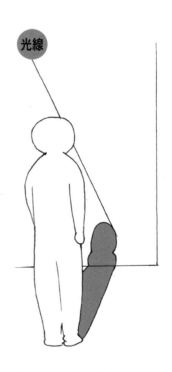

即使有牆壁，影子最長處還是會位在連接光源與物體最高處的線條的延長線上。

依照牆壁、物體、光源的位置，影子的彎曲方式也會改變。

〈 凹凸起伏面上的影子 〉

凹凸不平的物體會將其本身的影子映照在表面上。確實地掌握物體的形狀與光源，畫出影子吧。

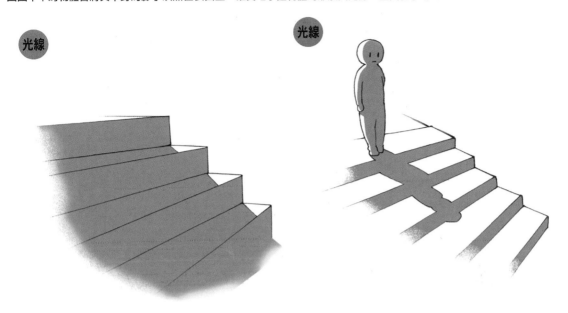

當光線從樓梯上方照下來時，上方台階的影子會映照在垂直面與下方台階上。

當樓梯上有物體時，該物體的影子會和樓梯的影子同化，形成有高低落差的形狀。

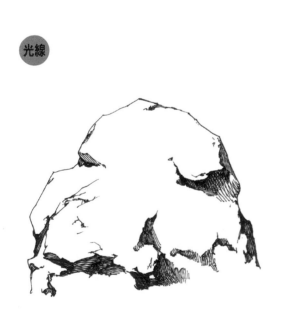

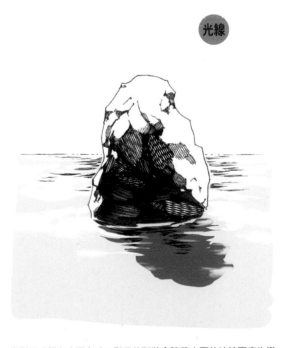

凹凸不平的岩石本身的影子會形成於岩石表面。由於影子的部分也有凹凸起伏，所以影子的深淺會產生變化。

當影子映照在水面上時，影子的形狀會隨著水面的波浪而產生變化。

基本的呈現手法

本章節會介紹本書中多次出現的基本呈現手法，像是漫畫中常用的線網與線描法等。

[線網]

線網能夠為黑白畫作增添深淺效果與細微差異。藉由增加線條，就能使顏色變深。

〈 單層線網 〉

使用不重疊的線條來填滿空間。基本畫法為，以等間隔的方式朝著相同方向畫線。

〈 雙層線網 〉

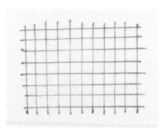

在單層線網上反覆畫出使線條交叉的線。雖然基本上要讓線條重疊成90度，但也能畫成斜的。

〈 三層線網 〉

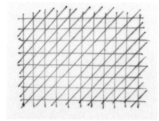

在雙層線網上反覆畫出一條線。只要在雙層線網中所形成的正方格中畫出對角線，看起來就會很均勻。

〈 四層線網 〉

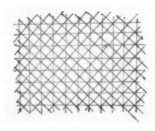

從三層線網中畫上的線條的另一側，再反覆畫上另一條線。顏色看起來會相當深。

〈 繩網 〉

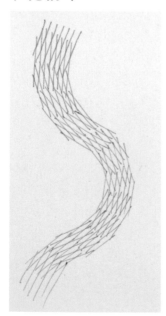

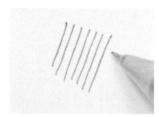

1 畫出單層線網。若空間很狹小的話，直接用手畫應該會比較好畫吧。

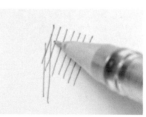

2 稍微錯開後，斜向地畫上另一個單層線網。

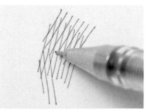

3 再稍微錯開，然後加上線網。不要讓角度突然產生太大變化。

4 以逐步重疊的方式畫出想描繪的形狀。由於若有空隙的話，就會很明顯，所以作畫時，請不要空出間隔。

〈 漸層 〉

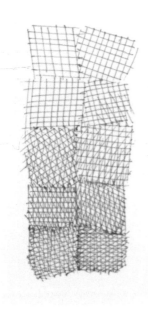

1 首先畫出雙層線網。從顏色較淺部分依序畫下去吧。

2 稍微傾斜地畫出雙層線網。作畫時,請將紙張轉向好畫的方向吧。

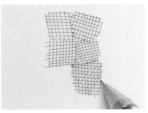

3 畫出幾個雙層線網後,接下來畫出三層線網。

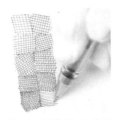

4 最後畫上四層線網。在某些部分補上線網,進行調整,使畫面形成漸層。

[線描法]

為線條增添強弱,或是使其產生飛白效果。藉由畫出稱心如意的線條,就能實現細膩的表現方式。透過練習來熟悉筆觸吧。

〈 平坦的線條 〉

從下筆到畫完為止,都用不變的力道來畫線。

〈 強弱分明的線條 〉

一開始畫時,要用力,然後一邊慢慢地減輕力道,一邊畫線。

〈 帶有飛白效果的線 〉

1 在畫線時,只要讓HI-TEC鋼珠筆稍微倒下,就能畫出飛白效果。

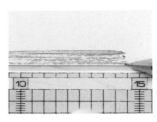

2 要畫好幾條線時,請保持相同的力道。

基準線的變化1

介紹能夠用來畫「山丘」或「火焰」的2種基準線。

透過鋸齒狀的對話框來畫「山丘」

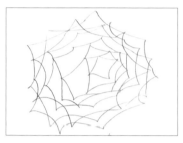

畫出由好幾個鋸齒狀對話框重疊而成的基準線。要讓對話框愈接近內側就會變得愈小。在此處加入用來當作山丘斜面基準的斜線❶。先考慮光源，然後再描出山丘表面的坡度與岩石等的線條❷，然後一邊在某些部分畫出凹凸起伏，一邊完成整幅畫❸。

※山丘的畫法會在P.42〜中介紹。

透過三角形來畫「火焰」

只要使用三角形的基準線，很容易就能畫出由下往上升起的火焰。先不要在意火焰的形狀，畫出「由大小不一的三角形逐步重疊而成的基準線」，然後再加上用來呈現火焰動作的線條❶。一邊留意火焰的搖晃動作，一邊畫出火焰形狀❷，然後再一邊調整顏色深淺，一邊進行整體的潤飾，並畫出輪廓線❸。

※火焰的畫法會在P.128〜中介紹。

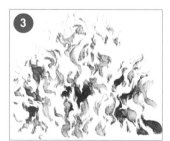

2

描繪天然物

每個天然物的形狀都不相同,而且會時時刻刻地變換姿態。

在描繪剎那間的自然景色時,重點在於,如何避免畫作變得模式化。

為了達到這一點,就要讓本章中所介紹的基準線發揮作用。

描繪有山和瀑布的風景

試著來繪製「高聳的山丘、氣勢十足的瀑布」等雄偉的自然景色吧。我們的目標為,讓人能從畫中感受到大自然的聲音與空氣。

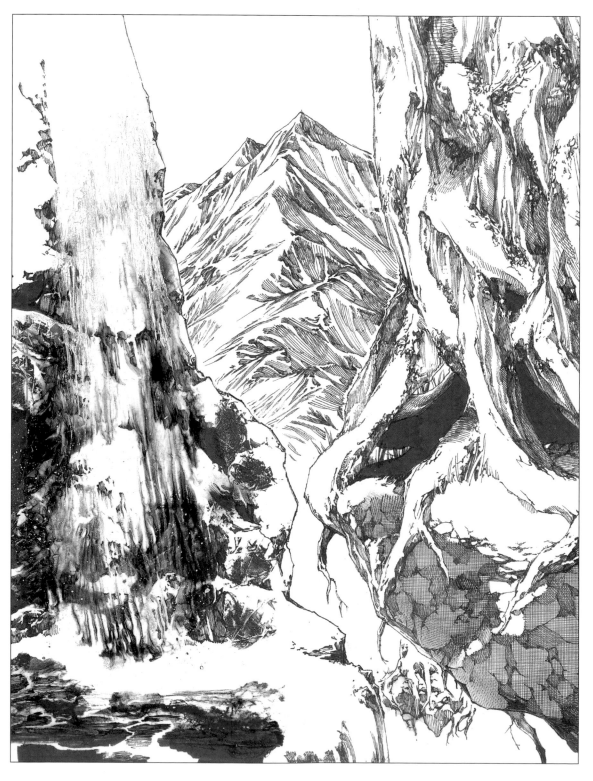

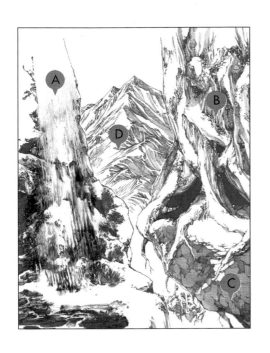

✏️ 作畫時的重點 >>>

由於瀑布、樹木、懸崖、山丘各自的質感、形狀、大小都完全不同，所以要先確實地掌握特徵，再畫出其差異。在畫位於遠處的山丘時，不要詳細地畫出樹木等物，而是只畫出山坡表面，在畫位於近處的樹木與懸崖等物時，則要畫得很詳細。透過繪畫的密度，也能夠呈現出遠近感。

📖 關於作品 >>>

即使是以幻想世界為背景，我認為尚未開墾的自然景觀的畫法也能用於各種情境。畫出在懸崖邊緣扎根的樹木或險峻的山脈等，讓人不僅覺得很美，還會感受到大自然的嚴峻。由於這些景色各有各自的存在感，所以在繪製時，請多留意縱深感吧。

❖ *Making Image* ❖

Ⓐ 瀑布

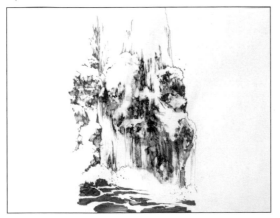

Ⓑ 樹木

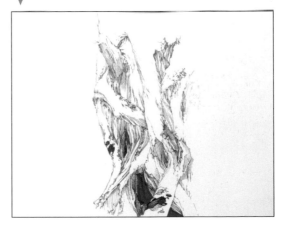

Ⓒ 懸崖

Ⓓ 山丘

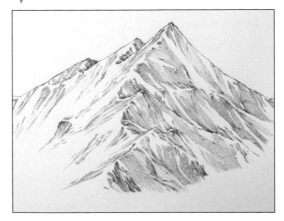

瀑布

使用墨汁、膠水、保鮮膜來呈現猛烈流下的瀑布。之後再用筆仔細地畫出背後的岩石和水花吧。

《 使用到的器具 》

墨汁／膠水／保鮮膜／吹風機／自動鉛筆／HI-TEC鋼珠筆／油性筆／MISNON修正液／墨筆

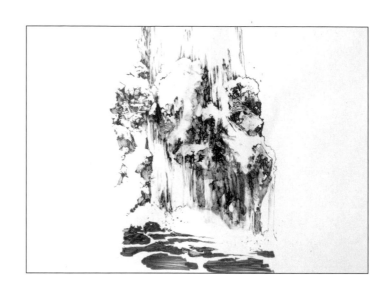

◩ 畫出瀑布的基底

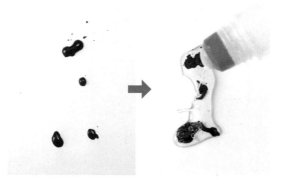

1 在與原稿用紙不同的紙張上滴上幾滴墨汁，然後在墨汁上塗上大量膠水。

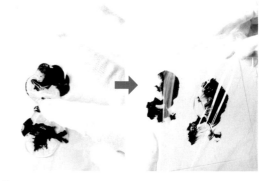

2 蓋上保鮮膜後，用手指直接將其抹勻。取下保鮮膜後，先將該保鮮膜蓋在另外一張紙上來調整墨汁量。

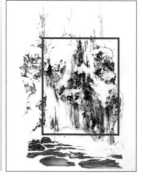

3 以「將保鮮膜壓在原稿用紙上，並用力往上拉」的方式來撕下保鮮膜。此處會形成右圖中被圍起來的部分。用吹風機將墨汁吹乾。

◩ 畫出瀑布形狀的草圖

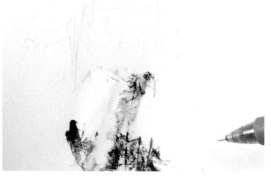

4 用自動鉛筆概略地畫出瀑布的形狀。這次，由於在 **3** 中畫出的瀑布的長度較短，所以決定用筆在上面補畫。

◪ 概略地畫出岩石的形狀

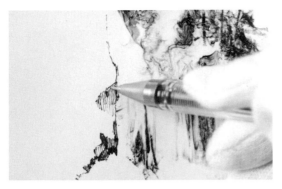

5 稍微畫出瀑布旁邊的岩石形狀的墨線,思考要
畫成什麼形狀。由於之後可以補畫,所以先畫
個大概就行了。

◪ 呈現岩石的質感

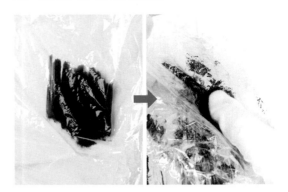

6 在已弄得皺巴巴的保鮮膜上塗上油性筆,然後
還要搓揉一下,接著把保鮮膜放在想要呈現岩
石質感的地方上按壓。

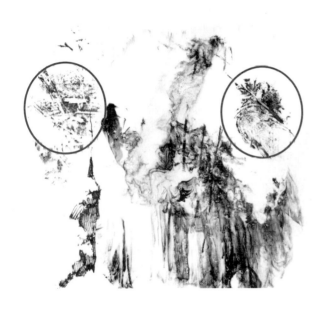

7

在做了記號的這2處按壓。由於已完成了
瀑布與岩石的質感,所以要進行描線,畫
出立體感和真實感。

◪ 畫出瀑布後方的岩石

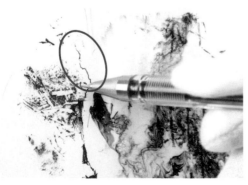

8 邊將在 **5** 中畫出來的岩石往上延伸,邊畫出瀑
布的水與岩石的交界線(圈起處)。把影子加
進在 **7** 中按壓出的岩石質感中使其變得立體。

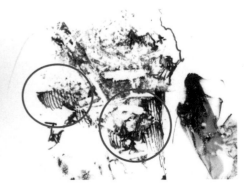

9 將在 **7** 中按壓出來的岩石質感(觀看者的左
側)部分完成描線後的景象。想像出岩石的形
狀,在突出部分的下方加上影子。

畫出打在岩石上的水花

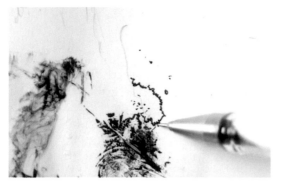

10 畫出打在❼中按壓出來的岩石質感（觀看者的左側）部分的水花。透過鋸齒狀的線條和點描法來呈現出水花的力道吧。

畫出水面下的岩石

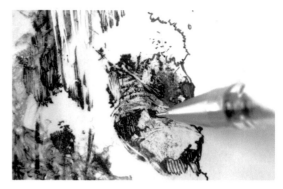

11 畫出❿下方的岩石。由於看得到岩石的部分與水的部分在此處混雜，所以不要過於詳細地畫出岩石的凹凸起伏。

使用MISNON修正液來畫水

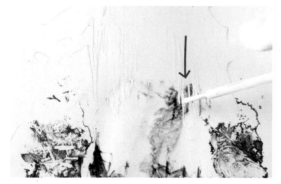

12 使用MISNON修正液，由上而下隨意地塗上線條，畫出水流的模樣。可以用來呈現出在岩石上方流動的條紋狀水流。

畫出後方的岩石

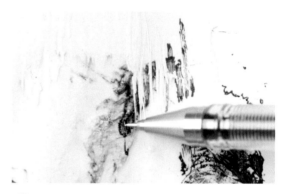

13 在使用 MISNON修正液畫出的線條後面，加入岩石的影子。藉此來呈現「從水的空隙中可以看到岩石」的景象。

水的呈現方式1

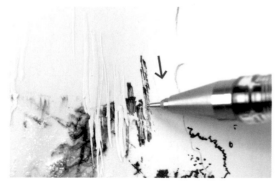

14 位於瀑布後方的岩石看起來較近，且帶有黑色。在畫此部分的水時，一開始要畫得深一點，然後用宛如迅速往下揮的線條來畫。

水的呈現方式2

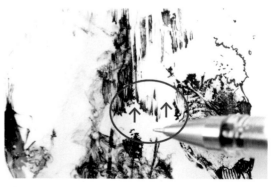

15 在畫打在岩石上的水時，只要畫出「宛如由下往上飛濺般的線條」，就能呈現出效果。

▨ 水的呈現方式3

16 在❶～❸中畫出來的圖案上反覆畫上直線，仔細地畫出水流的模樣。位於水流對面的岩石的顏色會給人一種透明的感覺。

▨ 使用MISNON修正液來補畫水流

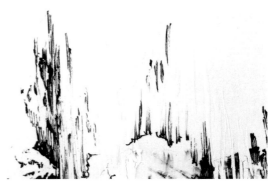

17 描線步驟大致完成後，就使用MISNON修正液來補畫水流。在已完成描線的部分上，也能呈現出水淋下來的效果。

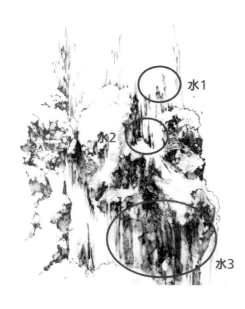

水1

水2

水3

18

在整個作品中，進行步驟❽～**17**，並完成描線後的景象。重點在於，先掌握岩石的形狀，並想像水會如何落下後，再動筆。

▨ 畫出河水深處

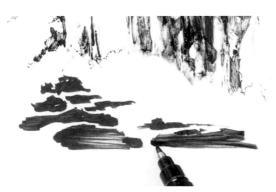

19 有水會流下來的河水深處的畫法為，一邊想像水流的搖晃，一邊用墨筆隨意地畫出圖案。請在各處加入飛白效果吧。

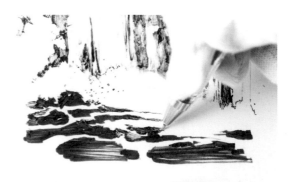

20 在用墨筆畫出的圖案上，用HI-TEC鋼珠筆加上很細的線條來呈現出細微差異。藉此就能畫出稍微起浪的效果。

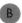

樹木

強而有力地扎根於峭立懸崖邊的大樹。
重點在於，要明確地畫出「樹皮的凹凸
部分」與「由錯綜複雜的樹根與樹幹所
構成的凹凸部分」之間的差異。

《 使用到的器具 》

自動鉛筆／HI-TEC鋼珠筆／油性筆／橡皮
擦

▨ 畫出基準線

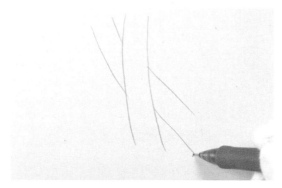

1 使用平行的曲線來畫基準線。首先，在中央畫
上兩條交叉的基準線。

2 如同網眼般地持續添加基準線。由於這不是樹
木的輪廓線，而是讓人方便畫出凹凸起伏的
線，所以有些部分不會進行描線。

▨ 呈現出立體感

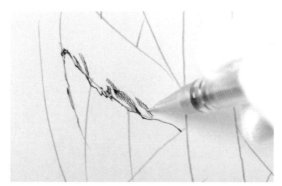

3 根據基準線來進行描線。首先，為了使樹根與
樹幹的凹凸部分變得立體，所以要用抖動的線
條來描線，並加上影子。

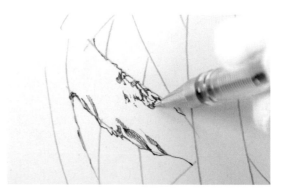

4 一邊在另一側也進行描線，一邊畫出樹皮上的
鱗狀剝落部分（參閱**13**）。在畫光線所照射到
的前方樹幹時，要少畫一點影子。

■ 交叉部分的呈現方式

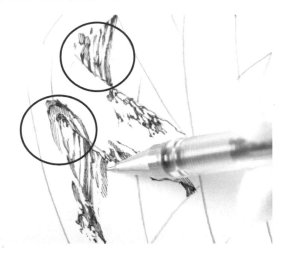

 5

請多留意基準線交叉的部分是如何連接的吧。會形成很深的影子，且能看到位於後方的樹皮。

■ 畫出線條狀的凹凸部分

6 畫出位於樹木表面的線條狀凹凸部分（軟木層）。一邊將部分的細斜線畫成線網，一邊畫成凹陷的影子部分。

7 一邊想像條狀花紋，一邊持續作畫。為形狀與粗細增添變化後，就能畫出樹木表面的凹凸不平質感。

■ 樹皮剝落部分的呈現方式

8 樹皮剝落部分處於可以看到內部平滑樹皮的狀態。用細線來畫出紋路，並在周圍加上高低落差，以呈現出質感的差異。

■ 畫出深邃洞穴

9 在畫形成於根部的深邃洞穴時，要用油性筆來塗黑。

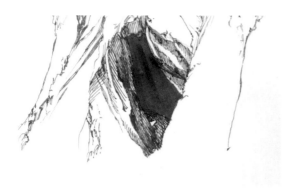

10 在洞穴周圍畫上線網，使其形成中心顏色較深的漸層，讓人了解顏色會逐漸變深。

11 使用樹皮剝落部分的呈現方式，以及「愈往洞穴深處，線網顏色會愈深」的漸層技巧來畫出裂縫。

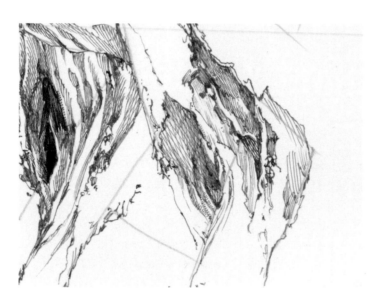

12

畫出第2個裂縫後的景象。可以得知，捲起來的樹皮的鋸齒狀質感，以及顏色會從樹皮內側朝向中心形成漸層。

畫出鱗狀的樹皮

畫出向外突出的部分

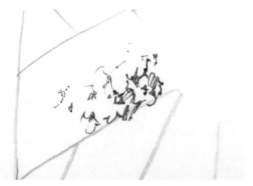

13 在部分區域畫出剝落成鱗狀的樹皮。要注意到，樹皮的形狀為，上部緊黏著樹幹，下部則已剝落，然後再添加影子和點描效果。

14 來畫凹凸不平地向外突出的部分。畫完輪廓線後，用細線來加上影子，以呈現出立體感。

◪ 增添表情

15 由於此處向外突出，所以下方會形成較多影子。一邊留意凹凸的形狀，一邊加上影子吧。

16 完成步驟**❸**～**⓯**，讓人可以看出樹木的形狀後，再增添表情。在會形成影子的表面上概略地畫上線網，應該也不錯吧。

17 畫出大小不一的斑點花紋來呈現表面的青苔。花紋可以分成「會沿著樹幹形狀分布的花紋」和「不會沿著樹幹形狀分布的扁平花紋」。

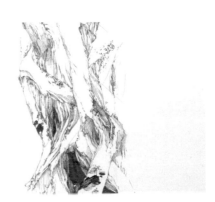

18 完成描線後的景象。可以得知，愈往深處，影子會變得愈深。等到墨水乾了後，再使用橡皮擦把鉛筆線擦掉。

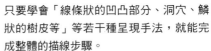

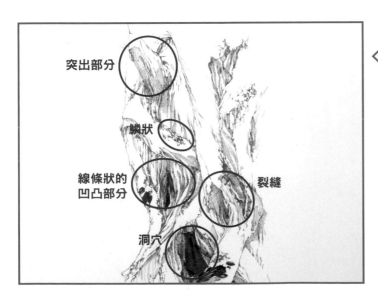

突出部分

鱗狀

線條狀的凹凸部分

裂縫

洞穴

只要學會「線條狀的凹凸部分、洞穴、鱗狀的樹皮等」等若干種呈現手法，就能完成整體的描線步驟。

懸崖

向外突出的懸崖的呈現方式。藉由先透
過線網來添加影子，在進行描線時，就
能呈現出懸崖那種凹凸不平的立體感。

《 使用到的器具 》

自動鉛筆／HI-TEC鋼珠筆／尺／橡皮擦／
沾水筆／MISNON修正液／修正液

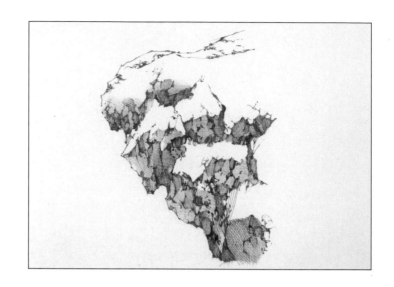

📐 畫出輪廓和影子的基準線

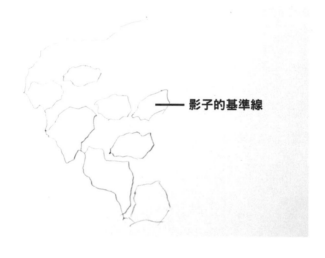

—— 影子的基準線

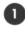

用自動鉛筆來畫出懸崖的輪廓，然後隨意
地畫出想要當成影子部分的基準線。

✏️ 畫上線網

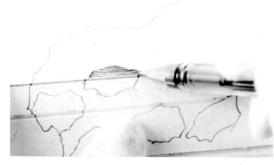

2 在影子的基準線當中，用HI-TEC鋼珠筆畫上線
網。請使用直尺來畫出相同的線條，並讓線條
保持相同間隔吧。

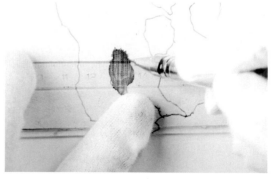

3 將紙張轉向方便作畫的方向，畫上線條會重疊
成90度的雙層線網。

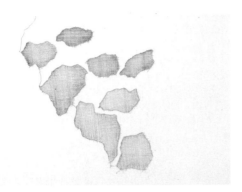

④ 在所有影子的基準線上都畫上雙層線網後的景象。之後，要在影子的基準線上使用橡皮擦。

▣ 透過MISNON修正液來畫出光線

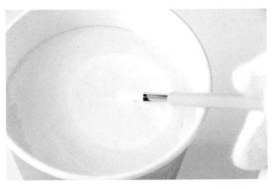

⑤ 把MISNON修正液塗在沾水筆上，然後將筆尖沾水來調整分量，使修正液不會太濃稠。

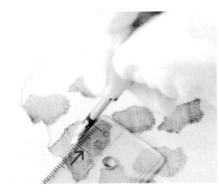

⑥ 依照光線的照射方向，使用MISNON修正液在影子的部分區域上畫上線條。在作畫時，請透過不會和線網重疊的角度來畫。

▣ Point

使用MISNON修正液來畫出線條時，方向並非全都一樣。逐步地改變線條方向，比較能夠呈現出岩石的粗糙質感。

▣ 使用HI-TEC鋼珠筆來呈現暈染效果

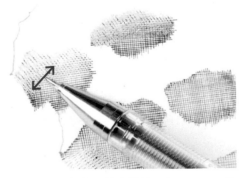

⑦ 為了不要和在步驟⑥中畫出來的線條重疊，所以要使用MISNON修正液來畫出另一條線，使其形成斜向的雙層線網。

⑧ 將HI-TEC鋼珠筆的筆尖橫放，在MISNON修正液的線條上方左右摩擦來呈現暈染效果。MISNON修正液的白色會變得稍微帶點灰色。

9

在進行描線前,概略上畫完影子與光線後的景象。也保留了沒有使用MISNON修正液來畫線的影子。

◪ 畫出表面的凹凸起伏

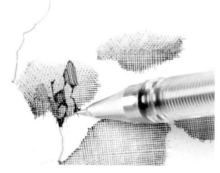

10 使用HI-TEC鋼珠筆來畫出表面的凹凸起伏。大致上就是,先畫出較小的面然後在裡面畫上線網,並透過大小不同的裂縫來連接這些部分。

◪ 為輪廓添加縱深感

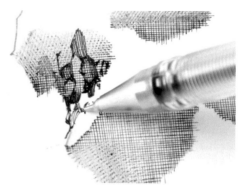

11 在**2**～**3**中畫上線網的部分底下,再加上影子,一邊描出輪廓線,一邊加上詳細的線條,以呈現出側面的縱深感。

◪ 一邊想像形狀,一邊持續地畫

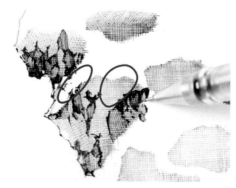

12 一邊留意「何處是突出來的,何處是凹陷的」,一邊持續地畫。由於圈起部分朝向前方突出,所以下方的影子會變得較深。

◪ 連接影子與影子之間

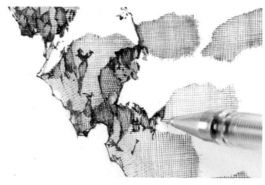

13 在**2**～**3**中畫上的線網部分之間也仔細地畫上凹凸起伏和影子,並將線網所在的面連接起來。

◪ 小裂痕的呈現方式

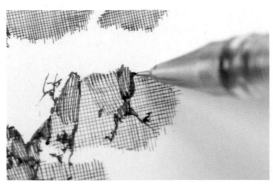

14 在部分區域加入小裂痕。從小裂痕的中心朝向外側畫上幾條龜裂。顏色較深的部分是裂痕較大處。

◪ 較大的面的呈現方式

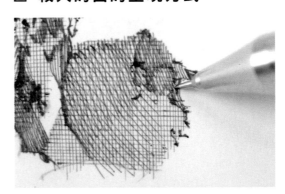

15 在線網上的部分區域再畫上線網,增添表情。下方部分不加入詳細的凹凸起伏,而是刻意保留了較大的面。

■ Memo

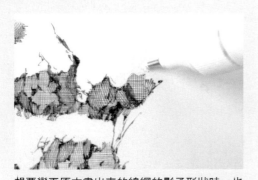

想要變更原本畫出來的線網的影子形狀時,也可以使用修正液來修正線條。

◪ 畫出懸崖上方

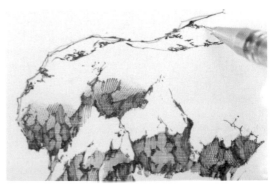

16 用帶有不同強弱的線條來畫出懸崖上方部分的輪廓線。減少平坦區域的細節,讓人能得知何處為平坦區域,只專注在凹凸部分的細節上。

完成描線步驟後的景象。懸崖上方採用留白手法,在其下方仔細地畫上宛如已崩塌般的凹凸表面。影子顏色深淺的畫法也是重點所在。

山

遠處山丘的呈現方式。首先，藉由決定概略的輪廓，並畫上基準線，在進行山坡表面的描線步驟時，就會變得較輕鬆。

《 使用道具 》

自動鉛筆／HI-TEC鋼珠筆／橡皮擦

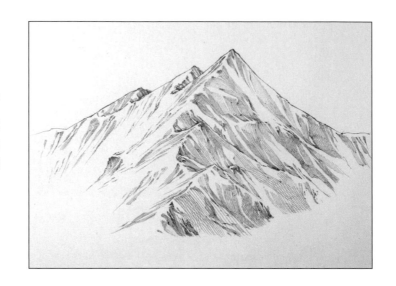

◪ 畫出輪廓和基準線

1 使用鋸齒狀的線條來畫出山稜線的草圖，決定山丘的概略輪廓。

2 從山稜線朝向山麓畫出用來決定山坡表面走向的基準線。

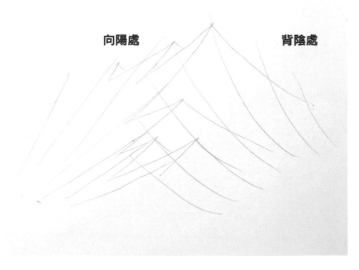

向陽處　　　　　背陰處

3

只要在每個分區內都朝著山麓來進行描線，就會變得很好懂。觀看者的左側為向陽處，右側為背陰處。

畫出背陰處的山坡表面

4 從背陰處來進行描線。使用強弱不同的曲線，從山稜線朝下畫出山坡表面的走向。

5 大致上的畫法為，不要讓線條一樣粗，一開始畫得較深，然後迅速地揮動畫筆。也要空出空隙來保留空白部分。

光線照射處的呈現方式

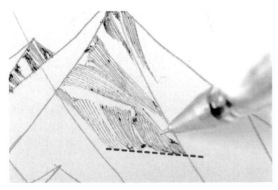

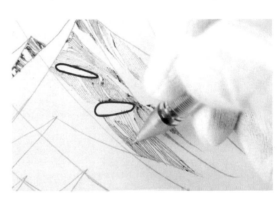

6 在畫有光線照射的隆起部分時，要讓線條的起始處與停止位置一致，並留下帶狀的空白部分。

7 只要降低明亮部分（圈起處）的線條密度，提高影子部分的密度，就能呈現出山坡表面的凹凸起伏。

突出部分的呈現方式

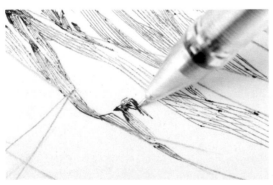

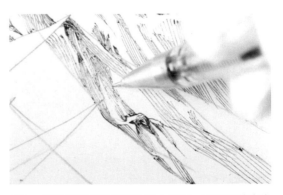

8 在畫山坡表面的突出部分，像是外露的巨大岩石等時，要將曲線重疊在一起，使顏色變得較深。

9 請在突出部分的周圍加上影子，或是朝著突出部分畫上斜向的線網來突顯立體感吧。

▨ 山稜線的表情

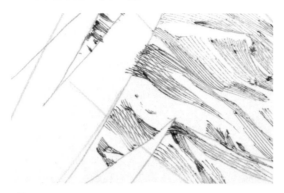

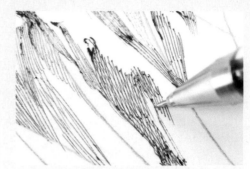

10 由於沿著草圖的線來畫，山稜線會變得尖尖的，所以請將線條重疊，使其變得圓潤，也可空出空隙，增添一些變化。

這次大致上只會用線網來畫。請為線條增添變化吧，像是使其變成斜向的，在部分區域畫得深一點，或是讓線條變得較粗糙。

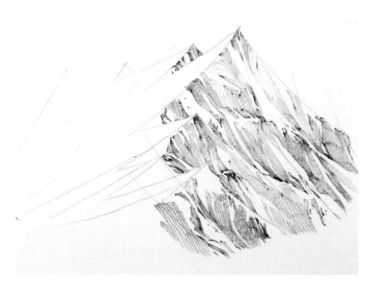

11

完成背陰處描線步驟後的景象。只用線條來呈現山坡表面的凹凸起伏。

▨ 畫出向陽側的山坡表面

12 由於向陽側整體較為明亮，所以線條要少一點。請將較淡的線條重疊在一起，呈現出山坡表面的走向與凹凸起伏吧。

13 在畫向陽側的山稜線附近時，重點在於，在描線時，不需要畫到鋸齒狀草圖的邊緣，而是要稍微空出一點空隙。

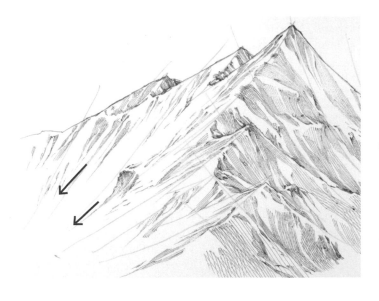

14

完成向陽側的描線步驟後，再畫出山丘的輪廓線來呈現立體感。由於草圖較為簡略，所以只要完成需描線的部分與不需描線的部分即可。在畫向陽側時，只要朝著基準線的方向（箭頭）將線條畫得較細，就能呈現出斜坡的走向。

▨ 對需詳細作畫的部分進行微調

15 由於山麓有些狹小，所以要將輪廓線延長，並在其下方畫上線網，使其變得寬敞。

16 由於鋸齒狀的山稜線沒有進行描線，所以在使用橡皮擦把鉛筆線擦掉時，要在形狀似乎變得模糊的地方加上線條。

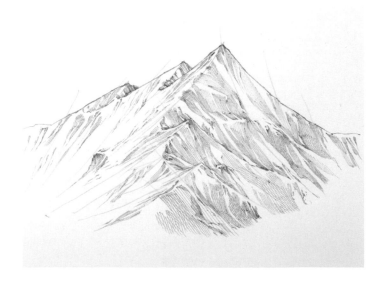

17

完成描線步驟後的景象。等到墨水乾了後，再使用橡皮擦把鉛筆線擦掉。呈現出背陰側與向陽側之間的對比，就是畫出逼真山丘的訣竅。

畫出月夜下的海面

試著來畫出夜空中高掛著大月亮的海面吧。請先留意起浪的海面與沉甸甸地佇立著的岩石等物各自的差異，再選擇呈現手法吧。

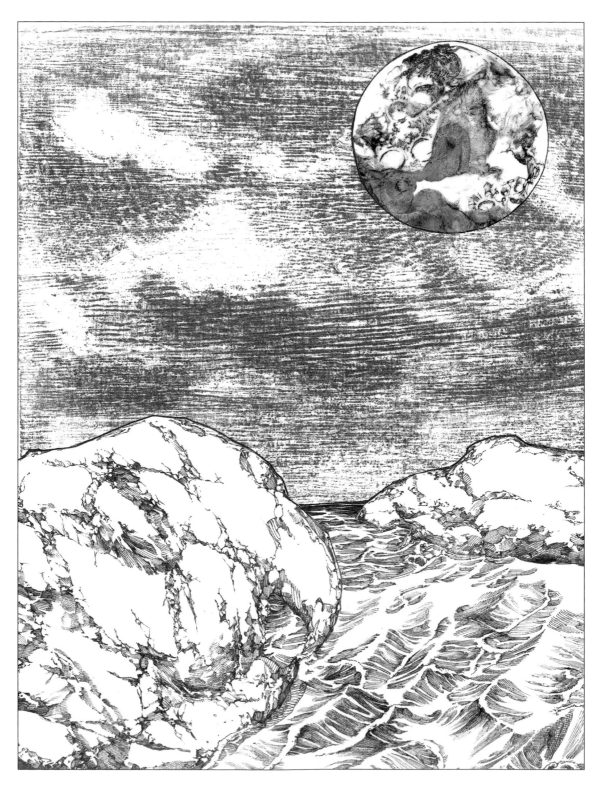

✏️ 作畫時的重點 >>>

天空與大海會時時刻刻地變換其樣貌。請畫出能讓人感受到那種流動感的畫面吧。繪製岩石時的重點在於,要呈現出受到波浪侵蝕的質感。在畫天空和月亮時,藉由使用器具(畫天空時使用木板、印台,畫月亮時使用膠水和吸管),就能呈現出絕妙的質感。

📖 關於作品 >>>

這是一幅由天空・月亮・岩石・大海這些天然物交織而成的美麗風景,也是一幅總覺得能感受到寂靜感的背景。若在這種背景中加入登場人物的話,應該能畫出一幅很迷人的畫面吧。也可以依照場景來調整天空的亮度與波浪的劇烈程度。

◆ Making Image ◆

 天空

B 月亮

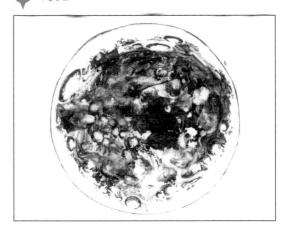

C 岩石

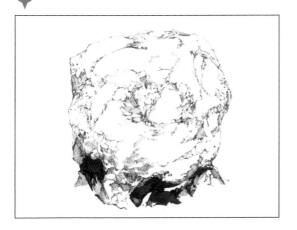

D 大海

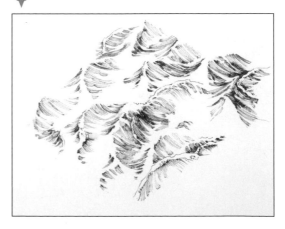

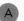

天空

使用修正液在木板上做出凹凸不平的模樣，然後如同印章那樣地蓋在紙上，畫出很有氣氛的天空。由於不需要削木板，所以能夠輕易地使用此呈現手法。

《 使用到的器具 》

木板／自動鉛筆／修正液／美工刀／印台／面紙

▨ 在木板上畫草圖

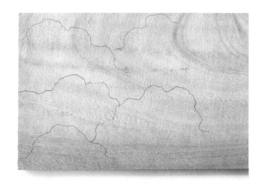

1 使用自動鉛筆在木板上畫出雲朵形狀的草圖。一邊為大小增添變化，一邊讓雲朵互相重疊。

▨ 使用修正液來畫出雲朵的形狀

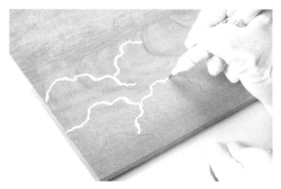

2 使用修正液來為雲朵增添立體感。首先，依照草圖的線條來塗上修正液。

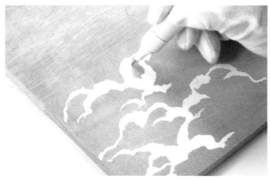

3 留意光源的方向，在想要畫得較亮的地方加上修正液。在**2**中描好的輪廓的內側也加上雲朵的形狀。

▨ 印上墨水

4 使用美工刀來修整形狀，等到修正液乾掉後，再將印台直接蓋上去。在整張圖上分成數次來印上墨水。

◪ 擦掉墨水

5 由於已塗上修正液的部分不易呈現出墨水的顏色，所以要用面紙將墨水擦掉。在墨水乾掉前，請迅速地進行此步驟吧。

7 一邊確認墨水是否有印在紙上，一邊重複兩次 **4**～**6** 之後的景象。由於顏色仍很淺，所以還要進行調整。

◪ 移動位置後，再次用力按壓

9 只要稍微移動紙張的位置後，再按壓，就能呈現出雲朵的立體感與縱深感。

◪ 將木板用力地蓋在紙上

6 放上原稿用紙，從上方用手摩擦，讓墨水印在紙上。只要將木板和紙張的邊緣對齊，位置就不會偏移。

◪ 調整雲朵形狀

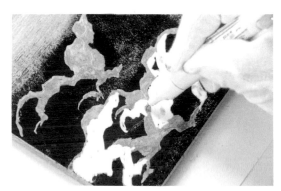

8 把修正液塗在想要塗白的部分上，進行調整。等到修正液乾掉後，與 **4**～**6** 一樣，用力地蓋在紙上。

10 總共重複進行4次 **4**～**6** 步驟後的景象。有效地利用木板與紙張的質感，完成了很有立體感的畫作。

月亮

只要把墨水和膠水放在紙上，並以吹氣的方式來使其擴散的話，就會形成有如月球隕石坑般的圖案。

《 使用到的器具 》

墨水／沾水筆／膠水／吸管／HI-TEC鋼珠筆／自動鉛筆／橡皮擦

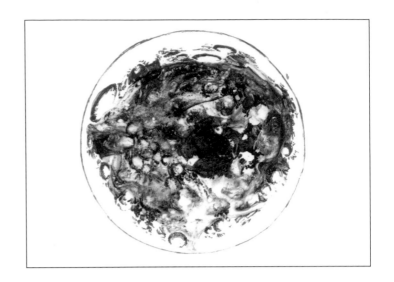

◪ 把墨水和膠水放在紙上

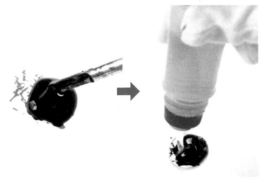

1 使用沾水筆沾取墨水後，將墨水滴在紙上，然後再擠上大量膠水。

◪ 使用吸管來吹開

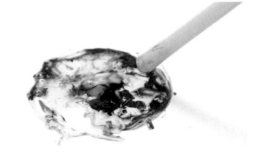

2 使用吸管，在紙張近處吹氣，使墨水和膠水擴散成圓形。請先將吸管拿到幾乎快要沾到膠水的距離後，再吹氣吧。

◪ 製作隕石坑

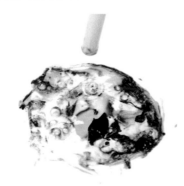

3 連續地將吸管壓在紙上，使其產生凹凸不平的部分，就能創造出月球表面的隕石坑圖案。

◪ 用吹風機吹乾

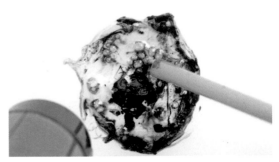

4 一邊注意不要讓凹凸不平部分崩塌，一邊用吹風機來吹乾。同時，再用吸管製造出更多凹凸不平的部分。

☑ 突顯月球隕石坑

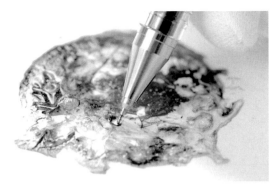

5 完全乾掉之後的景象。會浮現出如同月球表面般的圖案。由於接下來會調整形狀,所以即使不是漂亮的圓形也沒關係。

6 使用HI-TEC鋼珠筆來突顯圓形凹陷部分的輪廓,並在輪廓周圍加上影子,使隕石坑的形狀浮現。

☑ 讓膠水的皺紋變成花紋

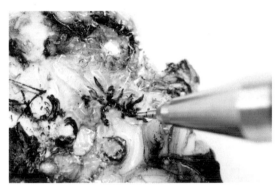

7 膠水乾掉後,皺紋會集中在一起。只要在此部分加上放射狀的線條,看起來就會很像月球表面的凹凸地形。

☑ 在膠水的外側進行描線

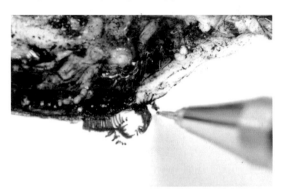

8 在已塗上膠水的範圍的外側,也要畫上隕石坑和其影子。一邊在外側進行描線,一邊將整體的形狀調整成圓形吧。

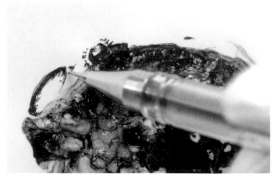

9 由於月亮已形成球體,所以只要將外側的隕石坑畫成橢圓形,而非圓形的話,就能讓人得知形狀。

☑ 畫出月亮的輪廓

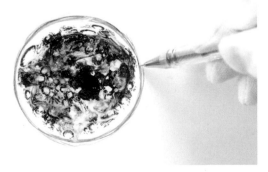

10 先使用自動鉛筆來畫出草圖,一邊逐步地讓線條重疊,一邊畫出輪廓的墨線。最後,把草圖擦掉,若有歪斜的線,就進行調整。

岩石

這是一種透過雜亂的基準線來畫出岩石的方法。請一邊留意作為光源的月亮，想像出岩石本身的形狀，一邊持續地畫出影子和質感吧。

《 使用到的器具 》

自動鉛筆／HI-TEC鋼珠筆／橡皮擦／墨筆／油性筆

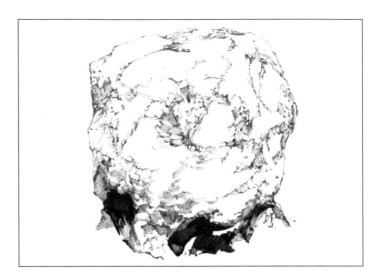

☑ 畫出基準線

■ Memo

1 使用自動鉛筆來畫出雜亂的基準線。在畫的時候，關於形狀部分，不需要考慮太多。

觀察基準線，概略地思考岩石的形狀。將表面分成幾個區塊，並決定把圈起部分當成表面的平坦部分。

☑ 從被削薄的部分畫起

2 進行描線時，要從被削成如同溝槽般的部分下筆，並從中心朝向外側畫。把細小的線條重疊，畫出溝槽的質感。

3 在透過基準線來區分的範圍內，使用線條來增添表情。大致上的畫法為，不要隨意地畫，而是要產生整體性，並讓不同的面緊貼在一起。

④ 在基準線交叉處（圈起處），要讓部分的線條重疊，使顏色變深，呈現出龜裂得很深的感覺。留白部分（箭頭）則是用來呈現平面與石頭顆粒。

◩ 平緩的低窪部分的呈現方式

⑤ 在較大的空間內，呈現出平緩的低窪區域（類似盆地那樣）。請減少線條，保留較多空白部分吧。

◩ 畫出表面的龜裂

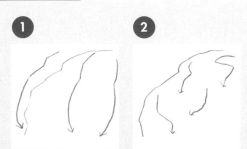

⑥ 在**⑤**當中畫出來的部分的周圍畫上較深的影子，使低窪部分變得立體。把由上往下掉落般的線條組合起來。

⑦ 一邊為線條增添不同強弱，一邊在基準線上描線。這會形成岩石表面上的線條狀龜裂。

■ Point

❶ **❷**

不要隨意地畫上「用來呈現凹凸起伏的線條」，基本上，要讓線條像是由上往下流動**❶**。由於有凹凸起伏，所以在畫某些部分時，請一邊改變方向，一邊畫吧**❷**。

岩石的凹凸起伏大致上是由線描法和線網所構成。藉由線條的粗細、強弱、彙整了許多線條的區域的形狀差異，來呈現出明暗與質感。

◪ 表面的質感1

8 這是沒有被削薄的表面的凹凸起伏的呈現方式。由於形狀會朝著岩石下部的方向變圓,所以下方的影子會變得較深。

◪ 表面的質感2

9 透過表面的圓形來呈現少許的低窪處。由於凹凸起伏較少,所以沒有將輪廓畫得很清楚,而是畫成讓部分線條斷掉的模樣。

◪ 表面的質感3

10 不要直接使用很不自然地向外突出的基準線(箭頭),而是將其畫成稍微有點尖的部分。透過線條的畫法來呈現立體感。

◪ 畫出下部的影子

11 由於岩石底下部分的影子較深,所以要畫上很多較深的線條。透過朝著底部方向迂迴的線條,來突顯岩石上圓潤部分的形狀。

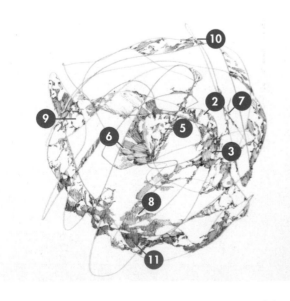

12

活用基準線來畫出削薄部分、表面裂痕、凹凸起伏的墨線。然後再描出輪廓。

※圖中的數字指的是,作畫方法介紹的步驟的編號。

🖊 畫出輪廓

13 一邊順著基準線來描線,一邊決定輪廓。有時會透過強弱不同的線條,在部分區域讓線條形成抖動狀,有時則會採用點描法。

14 想要突顯縱深感時,不僅是外側的輪廓,連內側的線條也要畫上墨線。在這種情況下,也要畫成強弱分明的線條。

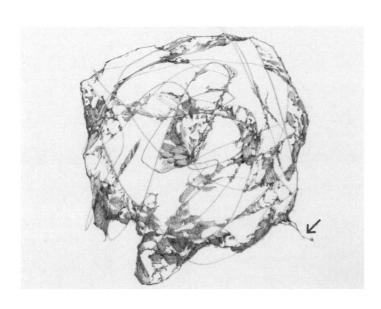

15 完成整體的描線步驟後的景象。由於下部的形狀太圓了,所以要將輪廓線延長(箭頭)。等到墨水乾了後,再使用橡皮擦把鉛筆線擦掉。

🖊 在下部補畫影子

🖊 進行微調

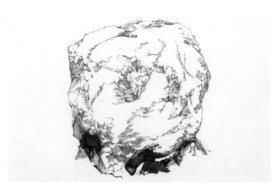

16 在岩石下部補畫影子,並使用墨筆或油性筆來塗黑。藉此就能呈現出「沉甸甸地連接著地面的穩定感」。

17 觀察整體後,對畫得還不夠好的部分進行微調。在中央那個變得過於單調的大低窪部分中加上小裂痕,使其變得自然。

大海

試著使用格子狀的基準線來畫出大海
吧。雖然水沒有形狀，但波浪是有規律
性的，藉由使用基準線，就能輕易地畫
出來。

《 使用道具 》

自動鉛筆／HI-TEC鋼珠筆／橡皮擦

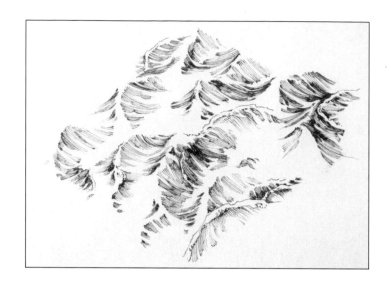

◪ 畫出基準線

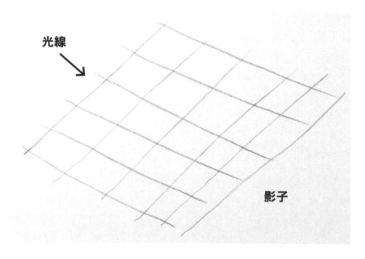

光線

影子

1

畫出格子狀的基準線。不使用尺，而是直
接用手畫，比較能夠呈現出波浪的柔和
感。

◪ 畫出波浪

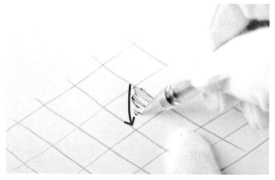

2 將一個格子的對角線視為波浪的頂點（箭
頭），在影子部分畫上墨線。

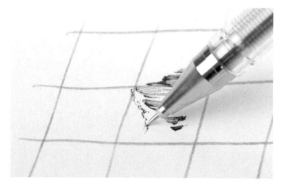

3 波浪的頂點看起來會呈現帶狀的白色。由於會
形成細小的水花和泡沫，所以要透過纖細的線
條和點描法來呈現出質感。

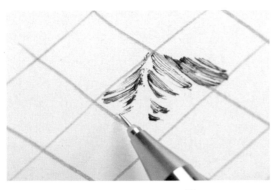

4 在隔著頂點的另一側，也和**2**一樣地畫上線
條，讓頂點的線條呈現出立體感。

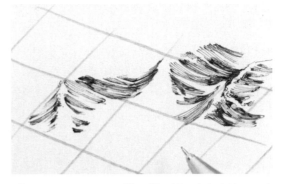

5 在右側，也要和**2**～**4**一樣地畫出波浪。要讓
波浪的線條方向變得與**4**稍微不同，以呈現出
其動作。

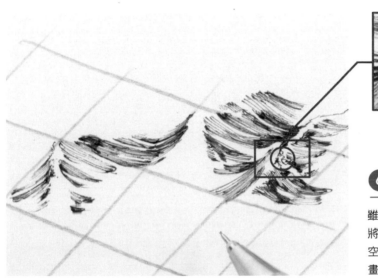

6

雖然基本上線條為一條，但有時也會藉由
將線條重疊來畫出顏色較深的部分，或是
空出空隙來呈現波浪的動作。圈起部分的
畫法就是泡沫的呈現方式。

■Point

1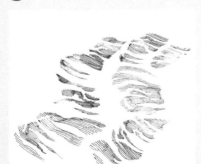

2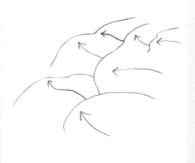

在畫波浪時，藉由逐步地
改變方向，就能呈現出波
浪的搖晃。在畫**1**這種波
浪時，要像**2**那樣，先決
定好方向後再畫。

▨ 變更頂點，畫出波浪

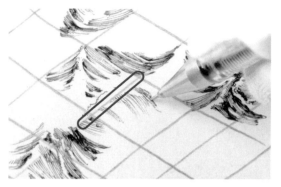

7 雖然在 **2**～**4** 當中，會將1個格子的對角線視為頂點，不過，為了連接不同波浪，所以也要畫出將基準線上當成頂點的波浪。

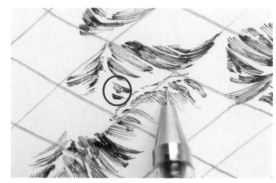

8 在被當成頂點的部分畫出泡沫。在頂點的另一側，要把剛才畫出來的那個相鄰波浪的線條（圈起處）連接起來。

▨ 連接不同波浪

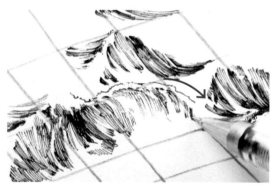

9 讓 **8** 的波浪繼續延伸下去。重點在於，使其如同畫曲線般地延伸。

▨ 畫出下部的影子

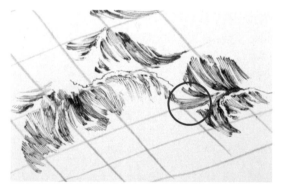

10 連接其他波浪。像這樣地，一邊思考「成為波浪頂點的白色部分會如何連接」，一邊持續地作畫。

▨ 泡沫的呈現方式

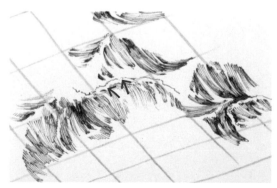

11 雖然會將白色泡沫當成波浪的頂點來畫，但有的部分會因為被籠罩住而變低。在這種情況下，要改變線條的方向。

■ Point

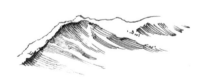

只要在泡沫底下加上影子，就能呈現出波浪的威力與立體感。如果整體都加上影子的話，會很不自然，所以請只在部分區域畫上影子吧。

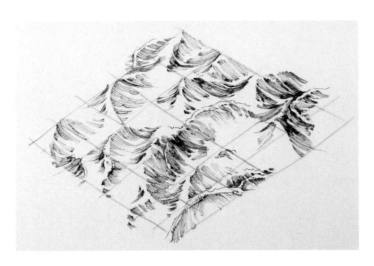

12

在整個作品中,進行步驟❷~⓫,並完成描線後的景象。等到墨水乾了後,再使用橡皮擦把鉛筆線擦掉。

■Memo

很難一邊思考波浪的形狀一邊畫時,請先畫上會成為頂點的基準線後,再畫就行了。

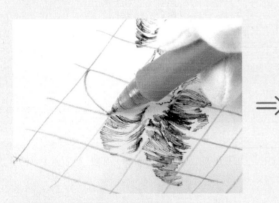 ⇒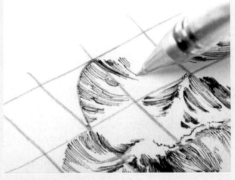

把1個格子的對角線當成基準線,並用曲線來連接吧。

由於只要透過基準線來畫出波浪線條即可,所以很輕易就能畫出。

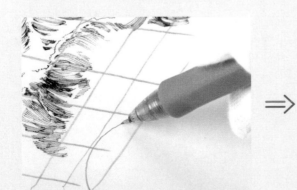 ⇒

在畫較大的波浪時,要使用2個格子來畫出基準線。

呈現立體感的訣竅在於,要將泡沫底下的部分區域畫得較深一點。

描繪深邃森林的風景

試著將「雜草叢生的樣子、花朵的立體感、樹木的凹凸起伏、森林的縱深感」等植物的各種呈現方式組合起來，畫出深邃森林吧。

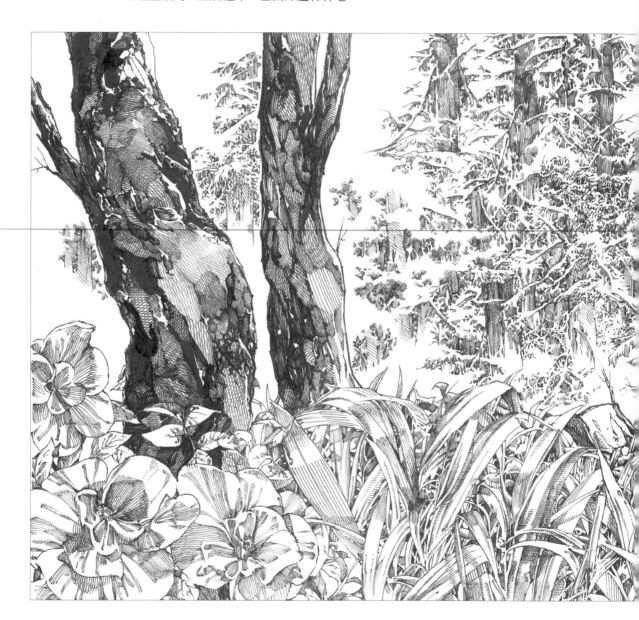

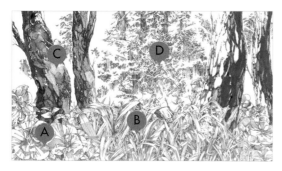

✏ 作畫時的重點 >>>

重點在於，「前方花草的細膩描寫」與「描繪在遠處森林的光線照射下的場景」之間的對比。藉由突顯遠近感，就能呈現出宏大感。雖然會分別採用各種特別的畫法，但還是要留意光線的方向與強度、影子的形成方式，仔細地作畫。

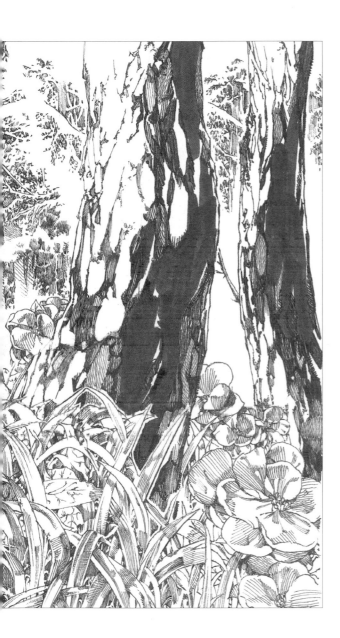

A 花

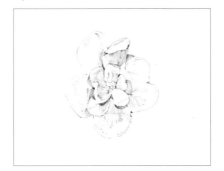

B 草的叢生

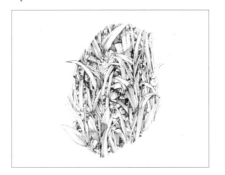

C 黑色的樹木

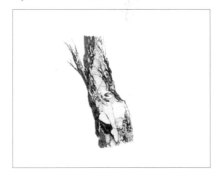

D 森林

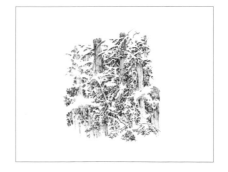

📖 **關於作品** >>>

此畫法能用來繪製似乎會在西洋童話與幻想冒險故事中登場的深邃森林。由於有很多細膩的描寫，所以作畫也許很花時間。雖然在畫「草的叢生」和「森林」時，特別需要毅力，但只要掌握住思考方式與幾種技巧，基本上就只是在重複這些步驟。

花

透過由三角形或四方形等簡單圖形所組
合而成的基準線,來畫出立體的花吧。
作畫時,請多留意花瓣的立體感。

《 使用到的器具 》

自動鉛筆／HI-TEC鋼珠筆／橡皮擦

..

🔲 畫出基準線

1 直接用手畫出由三角形、四方形、五角形組合
而成的基準線。此線會成為花瓣的輪廓與影子
形狀的基準。

🔲 花瓣的呈現方式 1

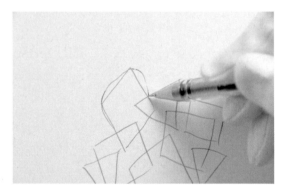

2 使用柔和的曲線來連接外側基準線的角,並將
其當成花瓣的輪廓。

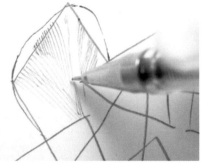

3 在**2**內側,透過從基準線朝向中心的線條來畫
出影子。藉由「為線條增添強弱、將部分線條
重疊、改變密度」等方式來呈現顏色深淺。

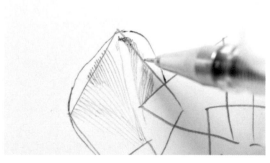

4 影子若過於單調的話,會顯得很不自然,所以
要加入帶有曲線的影子來呈現出花瓣的立體
感。**2**～**4**為基本的描線步驟。

◨ 花瓣的呈現方式2

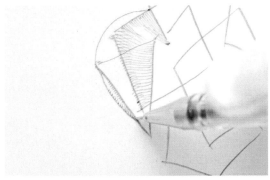

5 在基準線和花瓣的輪廓線之間，用較短的線條來畫出影子。可以呈現出花瓣稍微往後彎的模樣。

◨ 花瓣的呈現方式3

6 讓影子形狀的中間變細，並畫上曲線，就能呈現出花瓣在內側捲曲的模樣。此花瓣的影子也要依照形狀來畫。

◨ 花瓣的呈現方式4

7 花瓣在內側折彎時的呈現方式。改變輪廓的形狀，把內側的影子畫得較深，並在花瓣的背面也加上影子（箭頭）。

◨ 透過影子來呈現立體感

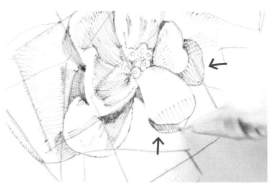

8 藉由在外側與內側的花瓣之間畫上影子，就能呈現出立體感。透過影子的形狀與深淺來呈現內側花瓣的方向差異。

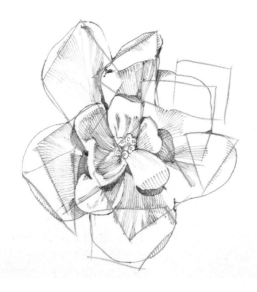

9

在整個作品中，進行步驟**2**～**8**，並完成描線後的景象。等到墨水乾了後，再使用橡皮擦把鉛筆線擦掉。

草的叢生

試著透過雜亂的基準線來畫草的叢生吧。只要一邊思考「互相重疊的葉子的影子會如何映照出來」，一邊畫，就能畫得很逼真。

《 使用到的器具 》
自動鉛筆／HI-TEC鋼珠筆／橡皮擦

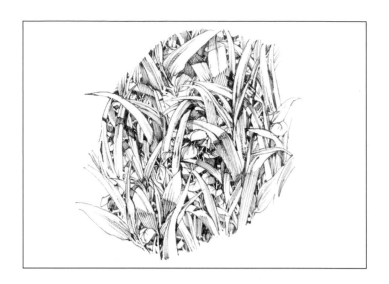

畫出基準線

1　依照想要畫的尺寸，用自動鉛筆畫出雜亂的基準線。不用想太多，用一筆畫的方式來畫吧。

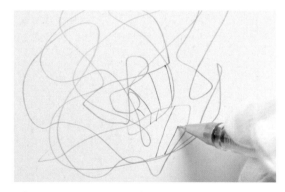

2　在基準線中，使用HI-TEC鋼珠筆來畫出2條宛如細葉子般的輪廓線。訣竅在於，改變線條粗細，隨意地畫。

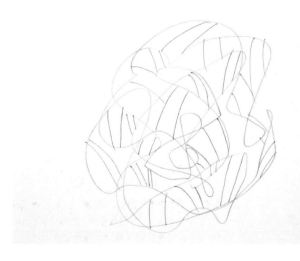

3

畫完基準線後的景象。藉由使用基準線來劃分區域，描繪方式就不會變得模式化，能夠呈現出葉子叢生的感覺。

■Memo

這次要畫出以下3種植物混在一起的景象。

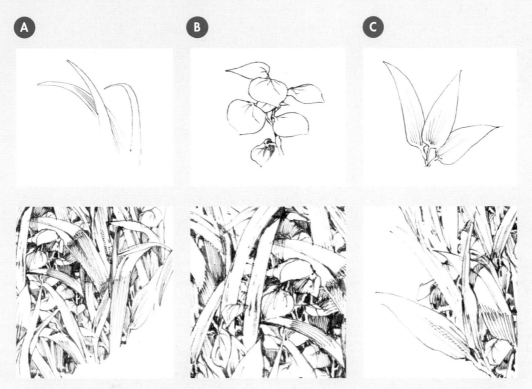

在描線前,只要事先想好「要畫怎樣的葉子」就行了。由於各片葉子會改變方向或折彎,所以會形成各種外表。

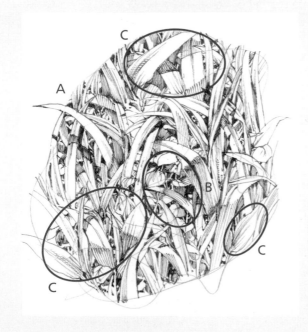

雖然筆者會一邊畫,一邊思考「哪片葉子要畫在哪裡」,但若感到困難時,也可以先決定葉子的分布。這次的畫法為,在整體的各處畫出A葉,在中心處加上少許B葉,讓C葉分散在外側。

※實際上,所有葉子都要逐步地慢慢畫。不過,為了讓大家容易了解,從下一頁開始,會分別介紹各種葉子的作畫過程。

🔲 A葉的呈現方式1

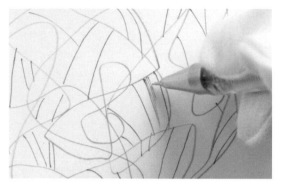

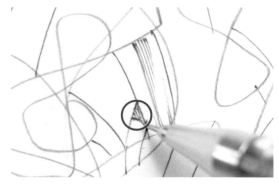

④ 在②中畫出來的基準線中,使用縱線來畫上葉脈,使其形成葉子。

⑤ 把位於其下方的基準線延長,將其當成位於④的葉子下方的細葉。畫出上方葉子的影子(圈起處)。

🔲 A葉的呈現方式2

⑥ 若筆直地畫出葉子上半部的話,似乎會撞到位於上方的基準線,因此在作畫時,要讓線條彎曲、轉彎。

🔲 A葉的呈現方式3

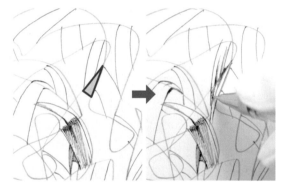

⑦ 由於在②中畫出來的基準線下方會形成細長空隙,所以要畫上從側面看起來很細的葉子。在葉子互相重疊的部分畫上影子。

🔲 A葉的呈現方式4

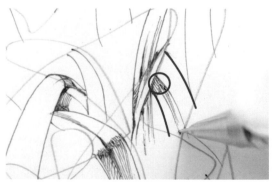

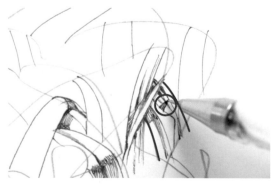

⑧ 由於基準線的寬度較粗,所以要將基準線分開,畫成2片葉子。左側的那片是筆直的葉子,映出了上方葉子的影子(圈起處)。

⑨ 把右側的葉子畫成彎曲的葉子。此葉子也映出了上方葉子的影子(圈起處)。

◪ B葉的呈現方式

10 活用基準線的彎曲形狀來畫出B葉。由於一根樹枝上會有好幾片葉子,所以在畫樹枝周圍時,要改變葉子的方向。

11 一邊加上影子,一邊專心地畫出B葉。當葉子重疊時,就會形成影子,愈往深處,影子的顏色會愈深。

12 在一部分區域完成描線後的景象。不要一次就畫到葉子的前端,而是要依照基準線來暫停(圈起處),之後再一邊思考葉子的重疊部分,一邊畫出前端。

◪ C葉的呈現方式

13 活用在❷中畫出的線條,畫出C葉。在根部,會和另一片葉子緊貼,空隙中則會形成影子。

■ Point

雖然看起來很複雜,但影子基本上會變成如同上圖那樣的形狀。依照位於上方的葉子的形狀與方向,影子的畫法也會改變。

14
在下方也畫上C葉。一邊運用基準線，一邊畫出A、B、C的葉子，並持續加上影子。

遠近感的呈現方式1

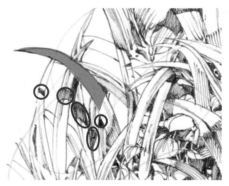

15 當1片葉子的影子映在多片葉子上時，可以透過影子的位置來呈現出遠近感。已上色的葉子的影子位於記號的位置。

遠近感的呈現方式2

16 這邊的1片葉子的影子也映在下方的2片葉子上。由於影子重疊時，會不易看出來，所以要將深處影子畫得較深一點。

■ Point

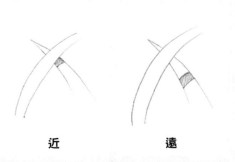

近　　　　　　　遠

當互相重疊的葉子的距離很近時，影子的形成位置會比較近。若葉子之間的距離較遠時，影子就會形成於遠處。依照影子的位置，就能呈現出距離感。

影子的深淺1

17 在密集部分，會變得不易辨別影子的重疊。在這種情況下，要在部分區域畫上概略的影子，然後再增添變化。

◩ 影子的深淺2

18 由於葉子會朝向各種方向,所以即使是1個影子,也要將後方畫得深一點,前方畫得淺一點,藉此來呈現出立體感。

◩ 深處影子的呈現方式

19 在畫葉子之間位於最裡面的影子時,不要塗成全黑,而是要保留線條狀的白色部分,藉此就能呈現出葉子重疊處的縱深感。

◩ 超出基準線之外的部分

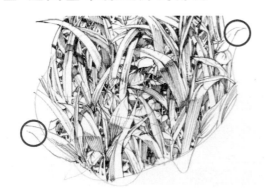

20 雖然基本上要畫在基準線之內,但藉由讓某些部分超出基準線之外,就能呈現出躍動感。

◩ 加上葉子的質感

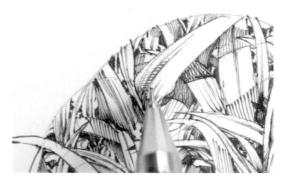

21 在畫葉子的質感時,由於縱向葉脈的數量很多,所以只要在部分區域畫上橫線,就能突顯葉子的立體感。請將橫線畫在葉子與葉子之間的空隙等處吧。

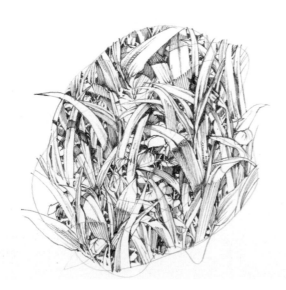

22

在整個作品中,進行步驟❹～㉑,並完成描線後的景象。等到墨水乾了後,再使用橡皮擦把鉛筆線擦掉。

黑色的樹木

搭配使用塗黑法與線網來呈現出樹木表面的凹凸質感吧。將樹木區分成不規則的區域後，逐步地畫上線網，藉此來呈現出立體感。

《 使用到的器具 》
自動鉛筆／HI-TEC鋼珠筆／墨筆／橡皮擦

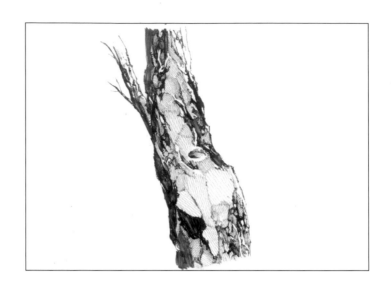

◰ 畫出草圖

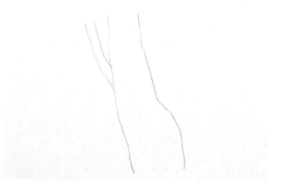

1 使用自動鉛筆概略地畫出樹木輪廓的草圖。細樹枝等到之後描線時再畫。

◰ 把影子較強處塗黑

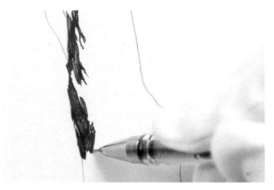

2 使用HI-TEC鋼珠筆把影子較強處（以這棵樹來說，就是左右兩邊的側面）塗黑。拿起筆，隨意地塗黑吧。

◰ 仔細地畫出細節

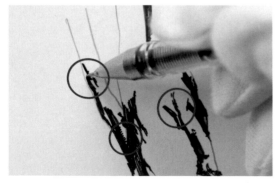

3 透過點描法和線條來加上細膩的效果，增添變化。

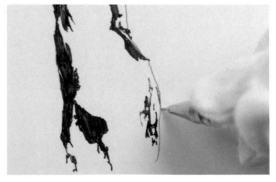

4 使用細線來加上更加細膩的表情。

■ 加上質感

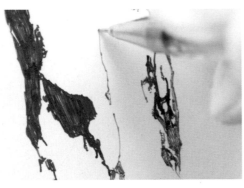

5 不只是影子部分,在樹幹的正中央附近也要加上紋路來呈現凹凸感。

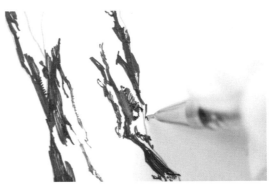

6 藉由「改變下筆的方向」、「改變顏色深淺或線條密度」,在**2**~**3**中的塗黑部分的空隙加上質感。

■ 塗黑

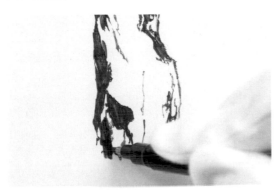

7 在想要讓影子變得特別深的部分,用墨筆來塗黑,使畫面呈現對比感。

■ Point

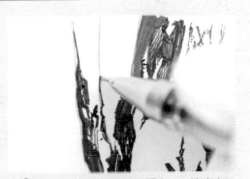

在**1**當中畫出來的輪廓線草圖上,一邊畫上墨線,一邊逐步地進行描線。請為線條增添變化,畫出自然的樹木輪廓吧。

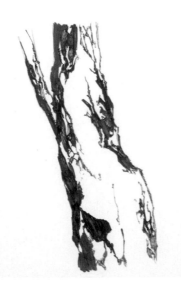

8

完成影子部分的描線步驟後的景象。重點在於,在影子中也要使用不同深淺的顏色與不同強弱的線條。

✎ 畫上線網

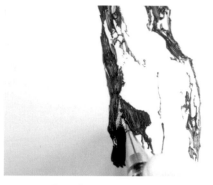

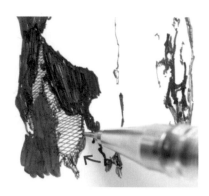

9 在❷～❽中畫上影子的部分的空隙，畫上線網。在小空隙中也畫上細小的線條吧。

10 隨意地進行分區後，變更線網的方向與線條數量。在畫不同區塊的交界（箭頭）時，只要將線條重疊，就會變得立體。

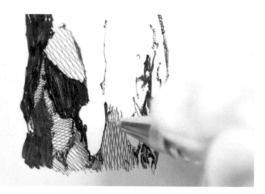

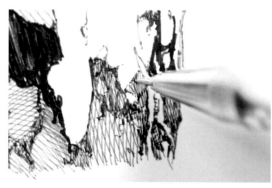

11 在1個區塊中，只要改變線條數量，使其形成漸層，就會發揮效果。

12 在畫上了細小影子的部分，只要縮小線網的區塊，將線條重疊，讓顏色有深有淺，就能突顯凹凸感。

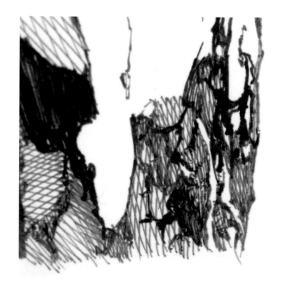

13

在畫上了細小影子的部分完成描線步驟後的景象。藉由變更線網的數量與方向來呈現細微差異。

■ 洞穴的呈現方式

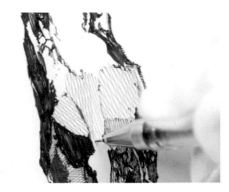

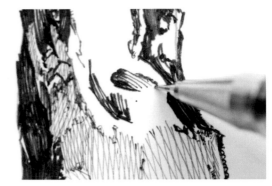

14 在強光照射處，以平面的方式來畫出較大的線網。重點在於，不要畫出表面的質感等。

15 畫出在隆起部分形成的洞穴。畫出顏色深淺不同的洞穴影子，並在其周圍加上影子，以呈現出立體感。

■ 畫出樹枝

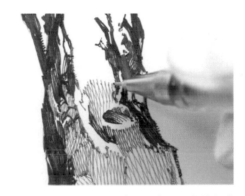

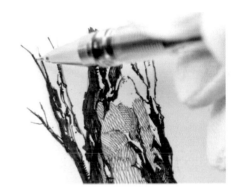

16 朝著洞穴，在周圍畫上線網，突顯洞穴的立體感。

17 使用HI-TEC鋼珠筆來畫出細樹枝。讓樹枝愈往前端變得愈細吧。

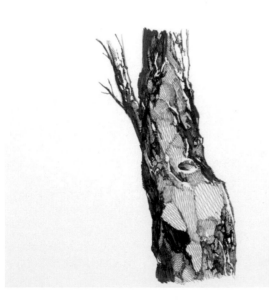

18

完成整體的描線步驟後的景象。線網可以分成，要透過沿著樹幹的曲線來畫的部分，以及不用依照樹幹曲線來畫的平坦部分。等到墨水乾了後，再使用橡皮擦把鉛筆線擦掉。

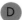

森林

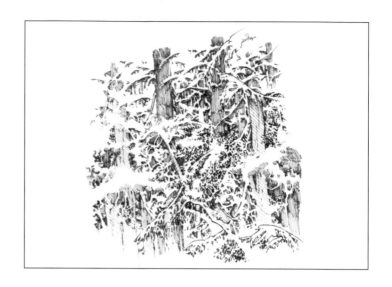

樹木繁茂的森林的呈現方式。由於在設定上，森林位於遠處，所以不用清楚地畫出樹枝和葉子的形狀，只透過底下的影子來呈現。

《 使用到的器具 》

自動鉛筆／HI-TEC鋼珠筆／橡皮擦

■ 畫出基準線

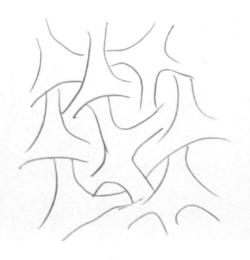

1

依照想要畫的尺寸，使用自動鉛筆來畫出如同照片般的基準線。此時，先不用考慮構圖等也無妨。

■ Memo

如同圖片那樣，將基準線分成後方與前方。後方主要畫的是葉子、樹枝、遠處的樹木，前方則是葉子、樹枝、樹幹。一邊畫一邊調整某些部分，例如，在後方所畫出的葉子要和前方的景物配合。

葉子

樹枝

由於是位於遠處的森林，且又有強光照射，所以基本上不會畫出樹葉和樹枝的輪廓。大致上只會像這樣地畫出下方的線條。

◩ 思考光源・景物的分布

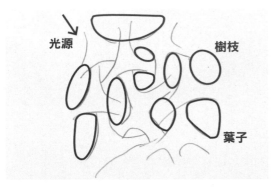

光源　樹枝　葉子

2 在上墨線前，要先確認光源，並概略地決定什麼東西要畫在何處。上方以樹枝與葉子為主，下方則以葉子為主。

◩ 後方景物的呈現方式1（葉子）

3 從正中央附近開始上墨線。在葉子會重疊的部分，要畫上不規則的形狀來呈現小影子。

4 由於此部分的葉子很密集，所以要補畫出重疊在一起的葉子的影子。如此一來，此區域的描線步驟就暫時結束了。

◩ 後方景物的呈現方式2（樹枝）

5 畫出位於遠處的樹枝。只畫出下方的線條，並在其下方畫出位於對面的樹枝等物的影子（箭頭）。

◩ 後方景物的呈現方式3（樹枝）

6 把有留白的橫線當成樹枝，在上方與下方加上對面樹枝的影子與前方樹枝的影子。

會形成樹枝的空間

葉子的影子

7 使用線條來畫出樹枝下方的影子，並在該處補上葉子的影子。

光線

後方景物的呈現方式4（樹幹）

樹枝的影子

8 同樣地畫上幾根樹枝和葉子的影子。在此處，由於上方的光線較強烈，所以要稍微減少細節。

9 使用縱線來呈現從空隙中所看到的遠處樹幹。在其前方畫上樹枝的影子來呈現縱深感。

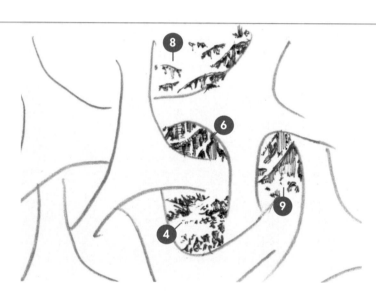

10

完成4個區域的描線步驟後的景象。此時先不用考慮連貫性，而是逐一地完成各個區域。

※圖中的數字指的是，作畫方法介紹的步驟的編號。

後方景物的呈現方式5（葉子）

11 在畫沒有照射到什麼光線的部分與位於前方的部分時，要將葉子的輪廓畫得稍微清楚一點。畫上較多的影子。

12 藉由在部分區域清楚地畫出葉子的輪廓（箭頭），就能呈現出對比感。

後方景物的呈現方式6（葉子）

13 此葉子和到目前為止所畫出來的葉子都不同。感覺就像是，搖晃不定的細小柔和葉子長得很茂盛。作畫時，請多留意光線吧。

後方景物的呈現方式7（樹枝）

14 若整體上都是沒有形體的景物的話，看起來就會很模糊，所以要清楚地畫出位於後方的樹枝的輪廓。

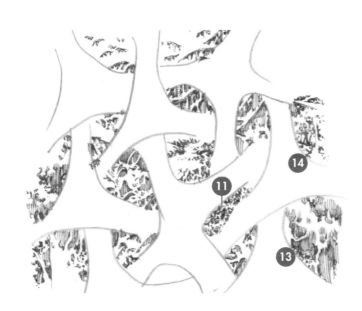

15

完成後方景物的描線步驟後的景象。雖然被分成了一個個不同區域，但之後會藉由前方景物的描線步驟來連接這些區域。

※圖中的數字指的是，作畫方法介紹的步驟的編號。

前方景物的呈現方式1（葉子）

16 在上墨線時，感覺上就是要將在⑪～⑫畫出來的葉子密集部分擴大。隨意地畫上葉子的影子。

17 在畫光線所照射到的部分時，要一邊留下空白，一邊畫上重疊在一起的葉子的影子。

18 使用抖動的細線（箭頭）來呈現密集葉子的輪廓線。

前方的部分是由，出現在前方的葉子、樹枝、樹幹等所構成。只要簡單地畫，就能畫成圖中那樣。

■ 前方景物的呈現方式2（樹枝）

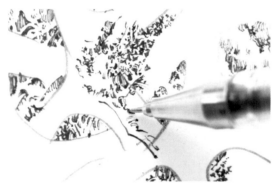

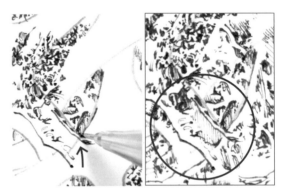

19 在**18**的密集葉子的下方，畫出像是要往前竄出一般的樹枝。此時，只要畫出樹枝下側的輪廓線，並稍微加上葉子的影子。

20 沿著基準線，加上另一根細樹枝（箭頭）。藉由將影子畫在兩者之間，就能呈現出2根樹枝。

■ 前方景物的呈現方式3（樹枝）

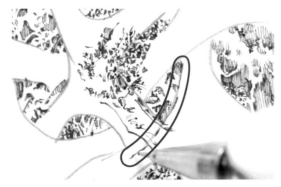

21 沿著作為基準線的曲線，畫出與**19**～**20**交叉的樹枝（圈起處）。一邊沿著基準線進行描線，一邊讓部分線條中斷。

22 在畫**21**的樹枝下方的葉子時，要隨意地加上影子。

◨ 前方景物的呈現方式4（樹枝）

23 活用基準線來畫出樹枝。由於是較粗的樹枝，所以請加上樹枝本身的影子來呈現立體感吧。

◨ 前方景物的呈現方式5（葉子·樹枝）

24 在畫出現在樹幹前方的樹枝與葉子時，由於位於前方，所以也要將葉子上部的輪廓線（箭頭）畫得淺一點，並在下方加上葉子的影子。

◨ 前方景物的呈現方式6（樹幹）

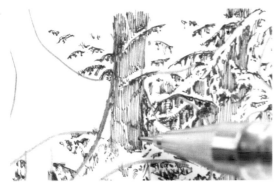

25 透過縱線來呈現較粗的樹幹。不要一口氣畫，而是要分成幾個階段來畫，藉此就能畫出很自然的樹幹。

◨ 前方景物的呈現方式7（樹幹）

26 由於是位於遠處的樹木，所以看不到樹木表面的凹凸與質感。因此，會透過斜線來畫上平坦的影子。

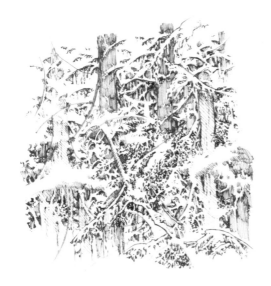

27

在整個作品中，進行步驟**16**～**26**，並完成描線後的景象。等到墨水乾了後，再使用橡皮擦把鉛筆線擦掉。

花朵畫法的變化

介紹「使用油性筆、膠水、影印紙就能輕易地畫出花朵」的方法。

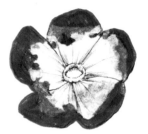

雖然在P.62中已介紹過所有用筆來畫花朵的方法，但此方法是一種利用「貼上影印紙，然後再撕下來時所形成的圖案」的簡單方法。

《 使用到的器具 》

自動鉛筆／油性筆／膠水／影印紙／吹風機／美工刀／
HI-TEC鋼珠筆

使用自動鉛筆來畫出花朵形狀的草圖。

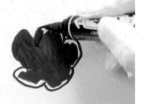

使用油性筆將裡面塗滿。

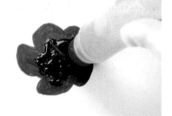

在花朵內塗上少許膠水，且要避免膠水超出範圍。

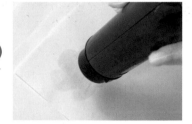

從上方貼上影印紙，然後用吹風機來吹乾。

輕輕地將紙撕下，然後用美工刀輕輕地摩擦被黏住的紙，調整形狀。

使用 HI-TEC鋼珠筆仔細地畫出花瓣的線條和雄蕊等部位後，就完成了。

3

描繪人造物

在作品的世界觀設定中，人造物是很重要的。

若只是將相同形狀的建築物排列在一起的話，並不會形成迷人的背景。

作畫時，請讓建築物的構造、使用的素材變得豐富多元，

並將其組合在一起吧。

描繪繁華的街道

試著來畫出似乎能聽得到許多人聲的繁華街道吧。分別畫出兩邊的「面對面的街道」和「正面視角的街道」。

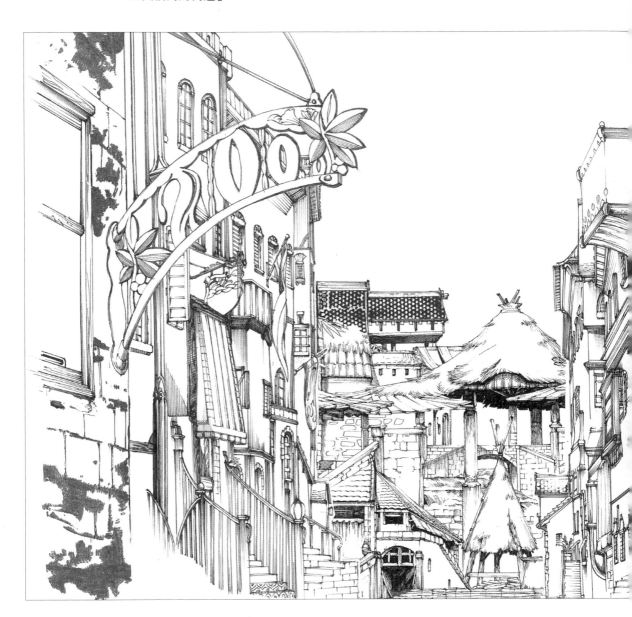

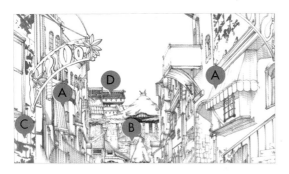

✍ 作畫時的重點 >>>

在畫兩邊的「面對面的街道」時，要使用螺旋狀的基準線。在畫位於後方的「正面視角街道」時，則要使用阿彌陀籤般的基準線。由於場景很細膩，所以看起來很難，不過，藉由使用基準線，就會比較容易掌握住遠近感，也會變得較容易畫出物體的重疊。

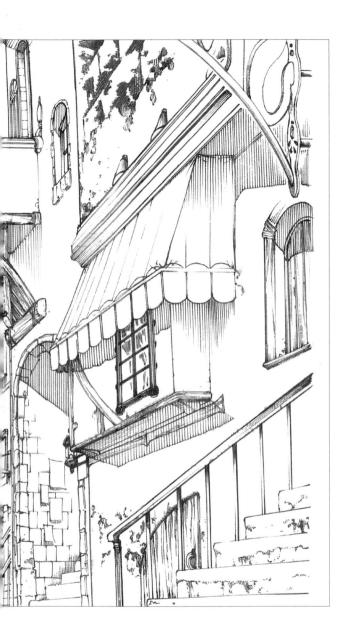

A 面對面的街道

B 正面視角的街道

C 磚塊

D 屋頂的花紋

📖 **關於作品** >>>

畫出了「看起來帶有西洋風格，也帶有異國情調」的多國風格街道。我認為，即使只看屋頂，也能得知屋頂分成了瓦片屋頂、木板屋頂、茅草屋頂等許多種類。請一邊使用基準線，一邊著重細緻的裝飾，讓街道符合自己想要的風格。

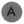

面對面的街道

透過螺旋狀的基準線來畫出面對面的街道。一邊將基準線畫成窗戶、屋頂、柱子等的線條,一邊繼續畫下去吧。

《 使用到的器具 》

自動鉛筆／HI-TEC鋼珠筆／尺／橡皮擦

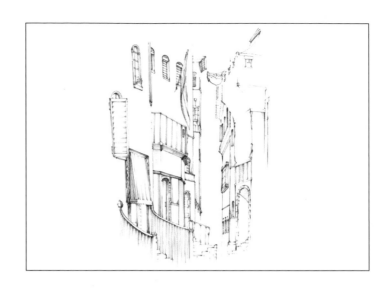

◪ 畫出基準線

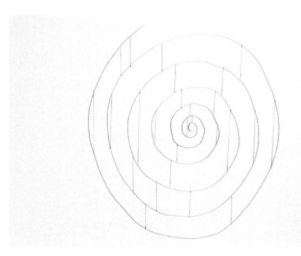

依照想要畫的尺寸,用自動鉛筆畫出螺旋,然後再用HI-TEC鋼珠筆隨意地畫上垂直的線。雖然會根據此基準線來畫建築物,但螺旋的中心並非消失點。

■ Memo

筆者會一邊描線,一邊思考要畫什麼樣的建築物。大家若覺得很困難的話,只要先決定窗戶與屋頂等處的基準線就行了。

這次,會透過「左右兩邊的建築物之間的空隙較狹窄」的形式來進行解說。當空隙較大時,透過橢圓形或較大的螺旋狀基準線,同樣畫得出來。

◪ 打開著的窗戶的呈現方式

2 使用基準線來畫出窗戶。由於要畫成外開式窗戶的門扇部分,所以請透過立體感來呈現其厚度吧。

3 畫好門扇後,在後方畫上窗框來呈現窗戶打開的模樣。在畫逐漸重疊的縫隙時,只要在角落加上影子,並讓中心留白就能呈現出立體感。

◪ 格子窗的呈現方式

4 使用基準線來畫出窗框。在窗邊畫上植物等來作為一個重要的點綴。

5 畫出格子窗。為了呈現出窗框的立體感,重點在於,要畫出拱形部分的厚度。

◪ 屋簷前端的呈現方式

6 畫出建築物入口的遮陽棚。橫向地連接螺旋狀線條,畫出從該處斜向地往外突出的屋簷。

7 為**6**增添立體感。在畫側面的木紋圖案時,要先畫上細縱線後,再仔細地畫上年輪般的曲線的影子。

◩ 陽台的呈現方式

8 從陽台下方畫起。透過線網來加上影子。由於深處會變暗，所以要將線網畫得較深一些。

9 畫出扶手。為了呈現出一根根扶手的立體感，所以要把直線畫得較粗一點，並在連接金屬的部分畫上影子。

◩ 拱形入口的呈現方式

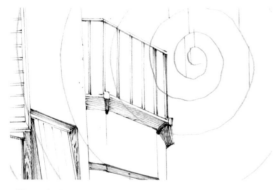

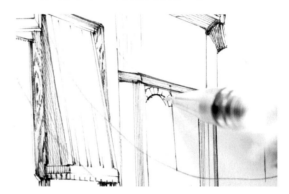

10 畫出陽台。畫出剛好吻合建築物形狀的陽台吧。

11 依照拱形入口來排列方形磁磚。重點在於，為線條加上不同強弱，微妙地改變尺寸。

◩ 旗幟的呈現方式

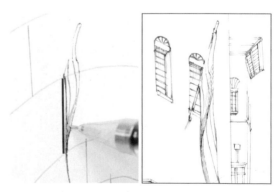

12 依照拱形來畫出牆壁的厚度與縱深感，並加上影子來呈現立體感與對比感。

13 把基準線當成輪廓線的一部分，畫出旗幟，並透過曲線和影子來呈現出隨風飄動的模樣。多留意從建築物中伸出來的旗桿的方向吧。

◩ 小窗戶的呈現方式

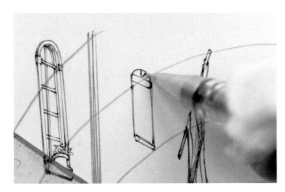

14 使用基準線來畫出小窗戶。拱形部分會成為外牆上的裝飾。

15 營造出縱深感,畫出窗戶的遮板。藉由將等間隔地畫出來的2條線的下側畫得深一點,看起來就會很立體。

◩ 畫出背後的建築物

16 依建築物的側面來排列出與**15**相同的窗戶。雖然會被前方的柱子擋住,但位置愈前方的話縱深會愈寬,位置愈後方的話,縱深會愈窄。

17 畫出背後建築物的輪廓,並加上外牆的裝飾。要畫成下部稍微突出來的形狀。

18 畫出位於最後方的建築物。請配合建築物來畫出屋頂(圈起處)的方向吧。

◼ Point

建築物排列在一起時,並不會都朝著相同方向,而是會逐漸地改變方向。請依照各建築物的透視圖來畫出窗戶等構造吧。

■ 樓梯・扶手的呈現方式

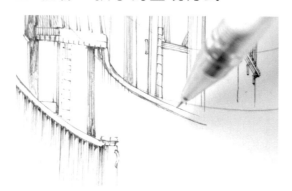

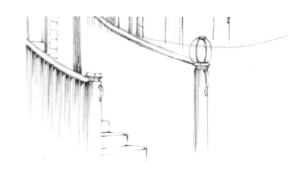

19 ── 畫出彎曲的扶手。請一邊在部分區域使用螺旋狀基準線，一邊進行調整，讓角度變得自然吧。

20 ── 在畫扶手的支柱前，要先仔細地畫出樓梯。畫出不同粗細的線條，並在轉角與凹陷處加上少許影子。

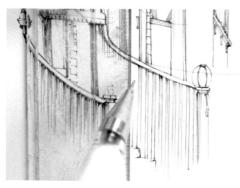

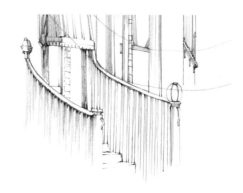

21 ── 持續畫出扶手的支柱。在支柱中畫上3條線，藉由將正中央那條線畫得較淺且較短，就能呈現出柱子的立體感。

22 ── 仔細地畫完樓梯與扶手後的景象。在扶手與支柱的連接處畫上較深的影子。

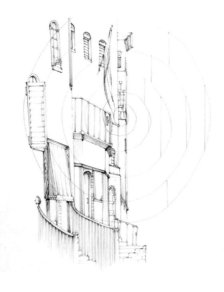

23 ──

仔細地畫完左側街道後的景象。右側街道的畫法基本上也和 **2**～**22** 相同。

▣ 屋頂的背面

24 使用基準線中的垂直線來畫出後方建築物的屋頂。由於是仰望視角的構圖,所以能夠看到屋頂的背面。

▣ 帶有角度的窗戶的呈現方式

25 由於建築物本身朝向側面,所以也變得幾乎看不到窗戶的形狀。採用「後方窗戶的門扇打開著」的呈現方式來增添變化。

▣ 招牌的呈現方式

26 招牌會垂直地連接建築物。由於是從下方看,所以請加上影子來呈現立體感吧。

▣ 使用到曲線的呈現方式

27 使用螺旋狀基準線,在部分區域加上曲線,以增添變化。請將側面畫得立體一些,避免看起來不自然吧。

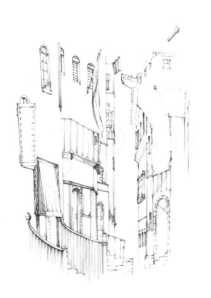

28 完成整體的描線步驟後的景象。等到墨水乾了後,再使用橡皮擦把鉛筆線擦掉。

正面視角的街道

透過如同阿彌陀籤般的基準線來畫出街
道。一邊觀察整體的平衡，一邊逐步地
作畫，藉此就會比較容易畫出建築物的
重疊部分。

《 使用到的器具 》
自動鉛筆／尺／HI-TEC鋼珠筆／墨筆／橡
皮擦

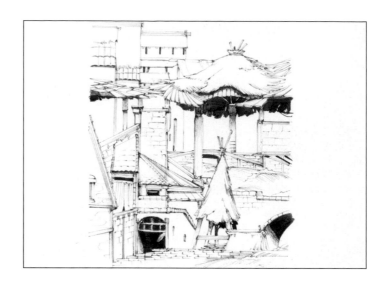

畫出基準線

1 畫出如同阿彌陀籤般的基準線。不要讓橫線的
空隙變成等間隔，而是要使其傾斜，或是將其
畫成曲線。

■Memo

雖然筆者會一邊進行描線，一邊思考要畫出什
麼樣的建築物，但大家若感到困難的話，只要
先決定屋頂與牆壁等處的基準線就行了。

畫出屋頂的連接方式

2 使用傾斜的基準線來畫出三角形的屋頂。在屋
頂上，瓦片的側面會形成台階狀。也要畫出閣
樓的窗戶。

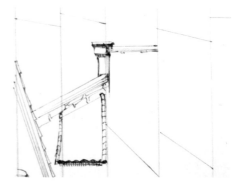

3 一邊使用縱向與橫向的基準線，一邊畫出隔壁
的屋頂。重點在於，思考屋頂的材質和柱子的
形狀，使用不同深淺的顏色來畫出立體感。

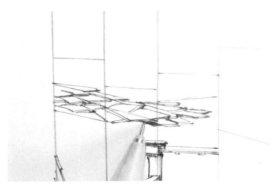 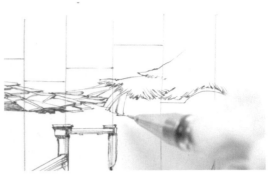

4 畫出木板屋頂。以立體的方式來畫出一片片木板，為了使其看起來像是互相重疊，所以要加上影子。

5 畫出很大的茅草屋頂，使其與**4**的木板屋頂重疊。為了呈現出茅草與木板的質感差異，茅草要使用柔和的線條來畫。

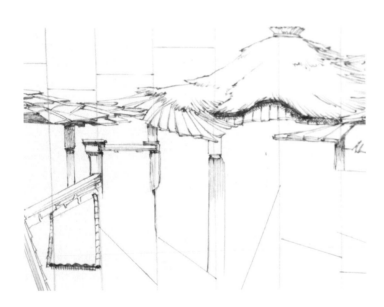

6

仔細地畫出各個屋頂，並透過重疊部分來使前後位置變得明確。由於是位於遠處的街道，所以茅草與木板的質感不用畫得太仔細。

☑ 屋頂內側的呈現方式

☑ 畫出下側的連接方式

7 大型茅草屋頂的構造有如雨傘一般。仔細地畫出對面的屋頂（背面）、骨架、柱子。

8 畫出街道下半部的屋頂與牆壁的連接方式。在**3**當中畫出來的屋頂旁邊畫出位於較低處的屋頂，並畫出木板製的遮蔽板（圈起處）。

9 畫出用來支撐大型茅草屋頂的支柱的連接處，並在與屋頂重疊的部分加上影子。

10 畫出採用小型茅草屋頂的建築物。為了呈現出茅草部分的成捆感，所以會形成影子的部分要畫上較多線條。

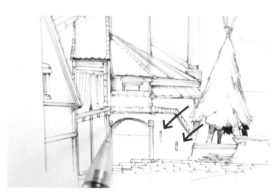

11 畫出建築物的外牆。由於想將其畫成與地下空間相連的房間，所以要讓牆壁傾斜，並立體地畫出排列在上面的石頭。

12 在牆壁上畫出拱形入口，呈現出牆壁的厚度。只要斜向地配置窗戶（箭頭），就能讓人了解此道路會通往地下。

◪ 照進來的光線的呈現方式

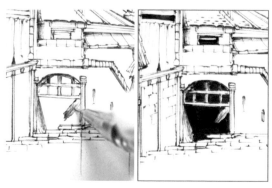

13 在**12**中所畫出來的入口兩側，畫上2條斜線。此處是用來呈現光線的部分，也是隨後完成塗黑步驟之後會留下空白的部分。

◪ 畫出上方的屋頂

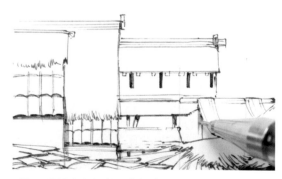

14 先思考如何與下方相連，再畫出上方的屋頂。在橫向突出的柱子上蓋上布匹，當成一個關鍵點。屋頂花紋請參閱P.96。

畫出水渠

15 大型茅草屋頂的下方會形成水渠。透過線條來呈現出流動的水，並加上水花的模樣。

16 如同架設在水上的橋樑般地畫出建築物的線條。給人的感覺就是，水在拱形隧道中流動。

畫出磚頭

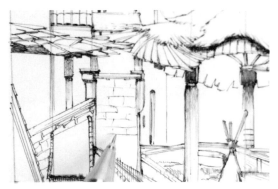

17 將「原本畫到一半的茅草屋頂的柱子」繼續畫完。使柱子位在**16**的橋樑的前方與後方。

18 畫出牆面的磚頭。請一邊畫，一邊依照場所來變更大小與形狀吧。

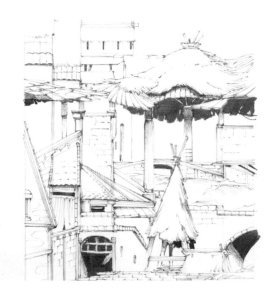

19

使用墨筆和HI-TEC鋼珠筆來將屋頂內側和房間內等處塗黑。進行整體的調整，接著等到墨水乾了後，再使用橡皮擦把鉛筆線擦掉。

磚塊

介紹一種簡單的方法：先在油性筆上塗上修正液，然後再藉由削去修正液來呈現出磚頭模樣與崩塌質感。

《 使用到的器具 》

自動鉛筆／尺／油性筆／修正液／美工刀／HI-TEC鋼珠筆／橡皮擦

◩ 塗上油性筆

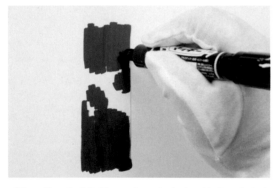

1 使用自動鉛筆和尺在要畫出磚頭的位置上畫出草圖，然後塗上油性筆。不要全部塗滿，正中央要稍微留白。

◩ 塗上修正液

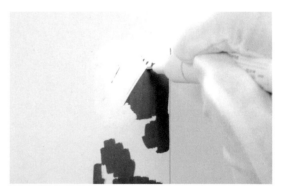

2 從上方塗上滿滿的修正液。請塗到看不見油性筆痕跡的程度吧。

◩ 用美工刀來削去修正液

3 所有曾塗上油性筆之處都塗上了修正液。形成只看得到草圖線條的狀態。

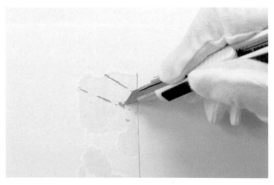

4 使用美工刀的前端，以線條狀的方式來削去修正液。由於這會成為磚頭的紋理，所以重點在於，在削的時候，要留意透視圖。

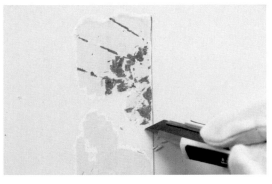

5 削去部分修正液的表面，呈現出磚頭的崩裂模樣。

6 用美工刀削完後的景象。讓部分的磚頭紋理中斷，並加入崩裂模樣，藉此來傳達年久失修的氣氛。

▨ 進行描線

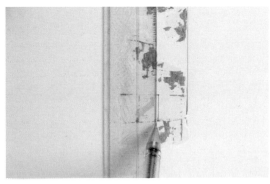

7 使用尺和HI-TEC鋼珠筆，在部分區域畫出磚頭的紋理。藉由加入使用**筆**畫出來的直線，就能呈現出對比感。

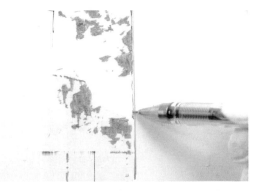

8 使用不同粗細的線條在草圖上進行描線。在部分區域描線時，要讓線條稍微偏向內側一點，藉此來呈現出剝落牆壁的輪廓。

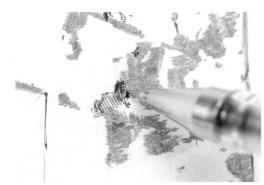

9 在**5**中被削薄的部分的周圍加上線網和影子的線條，突顯崩裂的部分。

10 在輪廓線附近，透過線網來呈現崩裂的模樣，並在下方加上影子，使其變得立體。等到墨水乾了後，再使用橡皮擦把鉛筆線擦掉。

屋頂的花紋

介紹「使用帶有圓點圖案的好黏便利貼雙面膠帶來簡單地畫出屋頂花紋」的方法。除了屋頂以外，也能應用在各種場景中。

《 使用到的器具 》

HI-TEC鋼珠筆／尺／好黏便利貼雙面膠帶／油性筆／橡皮擦

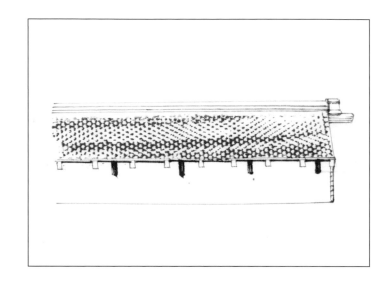

▨ 畫出屋頂的形狀

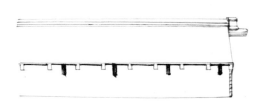

1 事先用HI-TEC鋼珠筆來畫出想要加上花紋的屋頂形狀。直線請用尺來畫吧。

▨ 塗上好黏便利貼雙面膠帶

2 在屋頂部分塗上好黏便利貼雙面膠帶。請重複塗上幾次，使其沒有空隙吧。

▨ 使用油性筆來塗色

3 使用油性筆來塗滿屋頂部分。正中央請用筆尖較粗那端來塗吧。

4 在塗較細小的部分時，請使用油性筆較細那端來塗，以避免超出範圍。

■ 使用橡皮擦

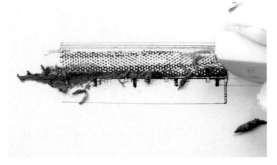

5 使用橡皮擦在**4**的上面磨擦。如此一來，雙面膠就會逐漸剝落。

6 磨擦數次後，雙面膠就會脫落，留下圓點圖案。

7 把碎屑清理乾淨。藉由反覆塗上好黏便利貼雙面膠帶，就能形成不同深淺的顏色。

■ Memo

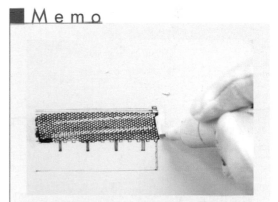

使用油性筆來塗色時，要多留意，避免超出範圍。若超出範圍的話，也可以使用修正液來進行修正。

■ Point

1 想畫出帶有白色的屋頂時，要用油性筆較細的那端來塗色。

2 由於使用細筆頭的話，不太會沾上墨水，所以用橡皮擦來擦拭後，就會像這樣地形成很淺的花紋。

描繪廢墟的外牆

介紹會在幻想風格作品中登場的廢墟的外牆畫法。重點在於，要畫出崩裂的牆壁與破碎的玻璃來營造出年久失修的氣氛。

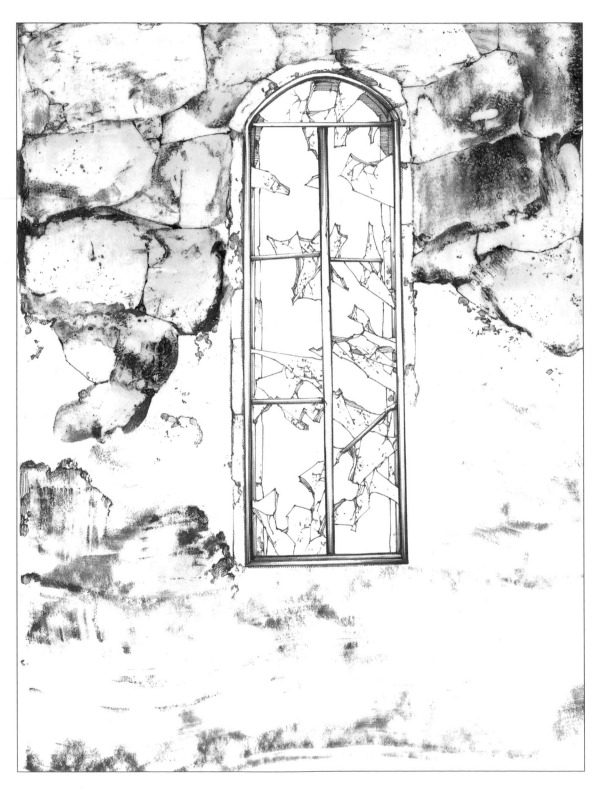

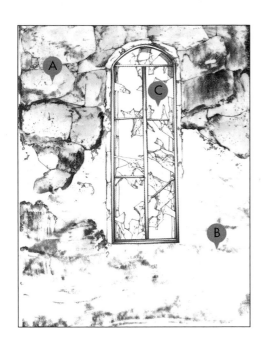

📝 作畫時的重點 >>>

依照崩裂的牆壁與破碎的玻璃等材質差異，物體的損壞或劣化方式會有所不同。請先理解材質的特性後，再開始畫吧。在畫牆面時，藉由使用膠水、粉筆、粉撲等，就能創造出自然的斑點。然後再用筆在該處加上質感，畫出逼真感吧。

📖 關於作品 >>>

作畫時，大致上給人的印象就是，此廢墟因為某種原因而遭到破壞，已變得無人居住。我認為，光是背景中出現這樣的牆壁，就能讓人感受到爭吵的痕跡、失去的和平等這一類的荒廢場景。由於在短時間內就能學會使用粉筆和粉撲來作畫的方法，所以會經常使用。

• Making Image •

Ⓐ 石牆

Ⓑ 土牆

Ⓒ 破碎的玻璃

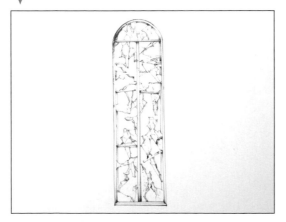

石牆

如同磚頭那樣將石頭堆砌而成的牆壁。將石頭畫成隨意的形狀，並仔細地畫出缺損和裂痕，藉此來呈現出年久失修的氣氛。

《 使用到的器具 》

膠水／吹風機／油性筆／橡皮擦／HI-TEC 鋼珠筆

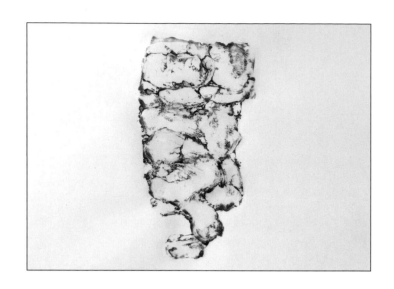

☑ 塗上膠水，並將其吹乾

1 想像一個石頭的形狀，並以不會形成紋理的方式塗上大量澆水。塗膠水的時候，稍微把紙張立起來，會變得比較好塗。

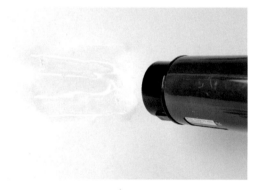

2 用吹風機來確實地把膠水吹乾。若風力太強的話，已塗上的膠水就會扭曲，所以請多加留意吧。

3 在畫旁邊的石頭時，也要同樣地塗上膠水，用吹風機吹乾。不要一次塗很大的範圍，而是要一個一個地慢慢塗，這樣才會變得比較好塗。

4 藉由分成數次來進行，石頭的形狀就會浮現出來。在塗膠水時，只要稍微空出一點空隙，或是重疊，就會產生立體感。

☑ 先使用油性筆來塗色，然後再使用橡皮擦

5 等到膠水乾了後，再塗上油性筆。不要一口氣塗，而是要在一個石頭中分成數次來塗，使其形狀變得扭曲吧。

6 在油性筆乾掉前，使用橡皮擦。透過磨擦方式與力道的強弱，來讓石頭的質感浮現出來。

7 再次塗上油性筆。一邊決定石頭的輪廓，一邊讓塗上油性筆的部分與用橡皮擦擦過的部分的交界（圈起處）形成抖動的線條吧。

8 使用橡皮擦來擦拭。重點在於，一邊使交界變得模糊，一邊擦拭到輪廓線會稍微留下的程度。重覆進行此步驟。

9 重覆進行2次後的景象。在石頭的輪廓附近，為了保留較深的顏色，所以只要用橡皮擦輕輕地擦拭即可。膠水的氣泡看起來也很有趣。

▌Point

若膠水還沒乾的話，使用橡皮擦時就可能會導致膠水出現剝落情況。那樣做會營造出強烈的對比感。即使想運用這一點，也沒有關係。

◪ 突顯輪廓

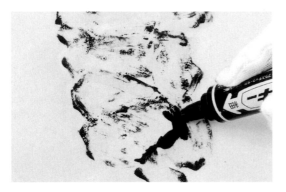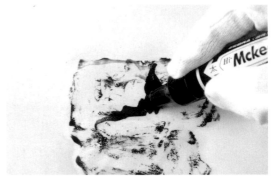

10 整體上都畫完之後，用油性筆的細筆頭來描出石頭的輪廓，突顯該處，接著再使用橡皮擦。

11 即使是在畫1塊石頭當中會形成較大高低落差的部分時，也要同樣地透過描線的方式來突顯輪廓，然後再使用橡皮擦。

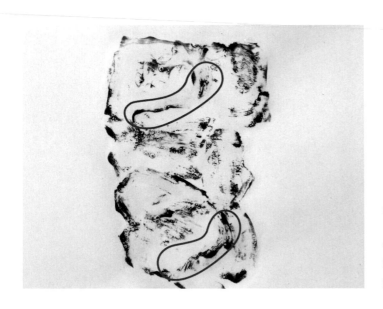

12 在被突顯的部分上，以線條狀的方式留下較深的顏色後，石頭的形狀就會浮現出來。

◪ 畫出石頭的缺損

◪ 畫出石頭的裂痕

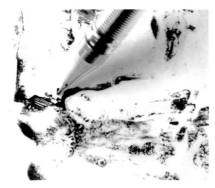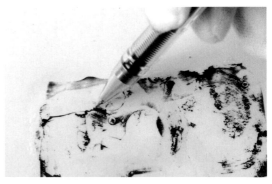

13 在偶然產生的輪廓內凹處的周圍加上影子來畫出缺損部位。透過「使用線條來填滿一個面」、「加上小裂痕」等方式來呈現出影子。

14 畫出石頭表面的裂痕。雖然裂痕為線條狀，但不要一口氣畫出來，而是要逐步地慢慢移動畫筆，畫成強弱分明的線條。

◨ 呈現出立體感・質感

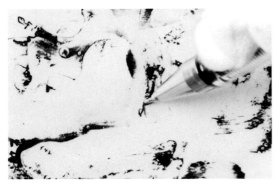

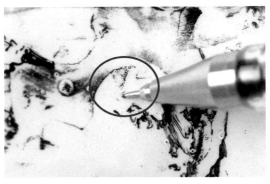

15 為了突顯使用油性筆和橡皮擦畫出來的輪廓，所以要加上線條來呈現出石頭的立體感。

16 讓有缺損的粗糙面部分外露的呈現方式。決定好範圍後，隨意地畫上點點。

◨ 畫上影子

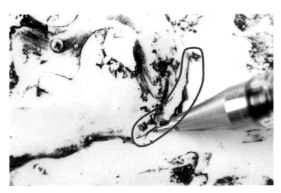

17 補畫上影子來突顯石頭的立體感。在畫石頭與石頭之間的縫隙等會形成較深溝槽的部分時，要在狹窄的範圍內，畫上線條狀的影子。

18 在畫表面凹凸而形成的影子時，只要使用斜線來畫，就會變得很好懂。由於是略淺的凹陷處，所以不要整個塗滿，而是要用線條來填滿。

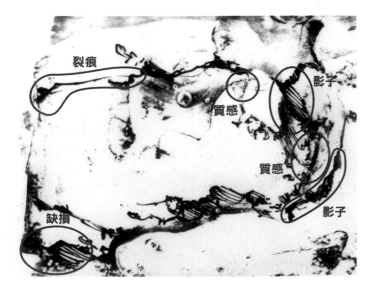

裂痕

質感

影子

質感

缺損

影子

19

完成了1顆石頭的描線步驟。使用油性筆和橡皮擦來呈現質感，然後再加上缺損處、裂痕、影子，藉此就能完成很逼真的畫作。

土牆

使用油性筆、印台、粉撲等器具，來呈現出土牆的粗糙質感，以及因年久失修而形成的裂痕、剝落部分。

《 使用到的器具 》

粉筆／油性筆／印台／HI-TEC鋼珠筆／化妝用粉撲／墨汁

🔲 畫出牆面

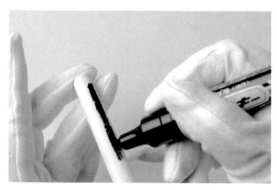

1 使用油性筆在粉筆上塗上線條。

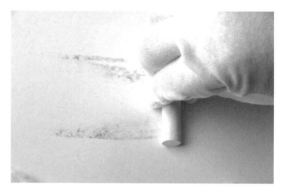

2 將塗上了油性筆的部分壓在紙上，隨意地拉動，畫出牆面。若用力壓的話，顏色會變深，所以要多留意。

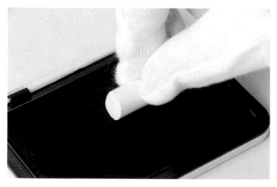

3 把另一根粉筆折成適當長度，壓在印台上。

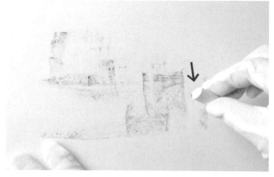

4 在紙上縱向地拉動粉筆，使顏色重疊。一邊慢慢地挪動位置，一邊讓部分區域的顏色變得較深吧。之後，再用面紙等物輕輕地按壓。

▨ 畫出剝落的部分

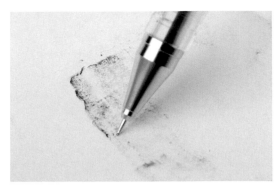

5 將顏色較深的部分當成土牆上的剝落部分。一邊用HI-TEC鋼珠筆來描出輪廓，一邊畫上粗細分明的線條。

▨ 畫出有高低落差處的立體感

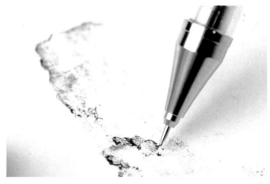

6 在畫缺損部分時，要一邊加上影子，一邊隨意地決定形狀，然後用顏色較淺的線來填滿，畫出剖面。

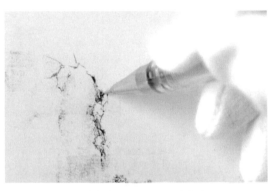

7 在畫土牆上保留了表面的部分與剝落部分之間的交界時，要在裂痕的延長線上畫出高低落差，並加上影子來呈現出立體感。

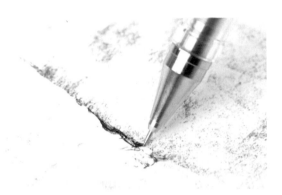

8 高低落差處的側面並不是筆直的，而是會形成抖動的線條。一邊呈現出凹凸起伏，一邊加上影子吧。

▨ 透過點描法來呈現出髒汙與損傷處

9 透過點描法，在裂痕與高低落差處的周圍畫出髒汙與損傷處吧。為了避免圓點變得都一樣，所以作畫時請加上粗細不同的線條吧。

▨ 透過粉撲來增添質感

10 先把墨汁滴在另外一張紙上，再用粉撲去沾墨汁，增添牆面的質感。先將粉撲拿到不要的紙張上按壓數次，調整墨汁的濃度後，再使用。

破碎的玻璃

透過螺旋狀基準線來畫出破碎的玻璃。
一邊思考玻璃的破裂方式、尖銳度、厚
度，一邊進行描線吧。

《 使用到的器具 》

自動鉛筆／尺／HI-TEC鋼珠筆／橡皮擦

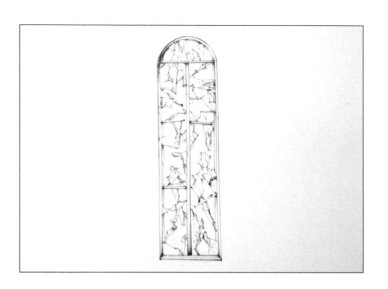

▨ 畫出窗框的草圖

❶ 使用自動鉛筆、尺來畫出窗框形狀的草圖。

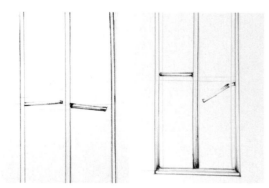

❸ 為了呈現出廢墟的氣氛，所以要將橫向格子窗畫成「從窗框上脫落」、「形狀變得彎曲」的模樣。

▨ 描出窗框的墨線

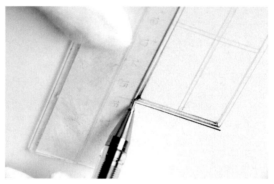

❷ 依照❶當中的草圖線條，一邊畫出縱深感和立體感，一邊進行描線。在畫接縫時，要加上較深的影子。

■ Point

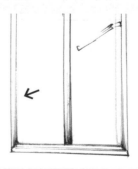

在畫位於玻璃裡面（室內側）的窗框時，要用自動鉛筆來畫出草圖，此時不要進行描線（窗戶上半部的半圓狀部分也一樣）。

◩ 畫出玻璃的基準線

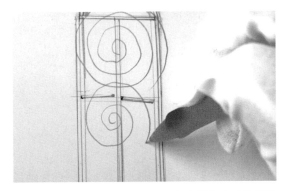

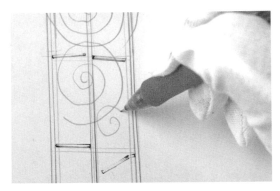

4 在窗框中畫出螺旋狀的圖案來當作玻璃的基準線。重點在於,盡量不要超出範圍。

5 以重疊的方式來畫出小小的螺旋,使螺旋之間沒有空隙。

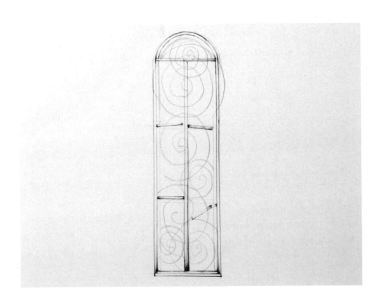

6

完成窗框的描線步驟,並畫完玻璃的基準線後的景象。作畫時,要為螺旋的大小與密度增添變化,並讓螺旋重疊在一起。

◩ 在螺旋中畫線

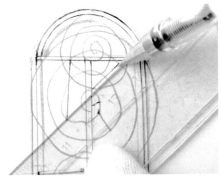

7 使用HI-TEC鋼珠筆,在螺旋之中畫出任意長度與方向的線條。

8 只要在各處加上中途斷掉的線條,就能呈現出效果。

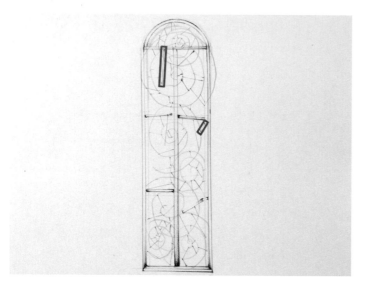

9

畫完線後的景象。也要加上橫跨2個螺旋的線條、螺旋外側的線條等，使其變得不規則。

■ 使用基準線來畫出玻璃

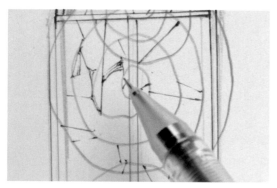

10 想像尖銳玻璃的樣子，從基準線外側的線條畫向內側的線條，使線條相連。藉由線條來呈現出玻璃的厚度。

■ 在玻璃上畫出破洞

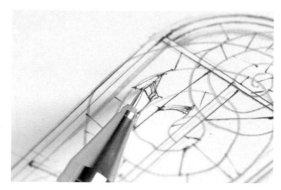

11 在玻璃的各處畫出破洞的模樣。由於破洞的剖面並非筆直的，所以要畫出裂痕與玻璃的厚度。

■ 運用基準線來畫出剖面

12 在部分區域依照基準線來描線，畫出剖面。把不同的剖面連接起來，創造出殘存的玻璃的形狀。在畫某些部分時，也會使用曲線。

■ Point

採用飛白效果，或是讓某些部分的顏色較深，畫出不同強弱的線條，藉此來突顯影子。

☑ 畫出細小的損傷

13 使用點描法和較淺的線條,在部分區域畫上玻璃表面的損傷。

☑ 把會形成影子的部分畫得深一點

14 若玻璃的剖面是朝下的話,就會形成影子,所以顏色會變深。不要整個塗滿,而是要透過飛白效果來呈現出剖面的質感。

☑ 先注意破裂方式,再加上線條

破裂的部分

15 在玻璃上,裂痕會從破裂部分以放射狀的方式進行擴散。要先注意玻璃是從何處開始破裂的,再從中心朝向外側加上線條。

☑ 呈現出窗框的立體感

16 保留玻璃窗框,並擦掉基準線後,只在窗框上加上線條和影子,就能呈現出立體感。由於縱向格子窗為圓柱狀,所以要呈現出圓潤感。

☑ 畫出玻璃裡面的窗框

17 根據P.106的Point當中留下的線條,在玻璃會中途斷掉的部分,畫上玻璃裡面的窗框。加上影子來呈現出立體感吧。

☑ 加上窗框的質感

18 為了呈現窗框也已經損壞的氣氛,所以要補畫上損傷處。對描線步驟做得不夠好的部分進行調整後,再用橡皮擦把整體的鉛筆線擦掉。

描繪雅致的和室

試著來畫出「發揮了木紋特色，且能讓人感受到梁柱很雅致」的和室吧。也會介紹榻榻米與楣窗等在和室中才會使用到的呈現手法。

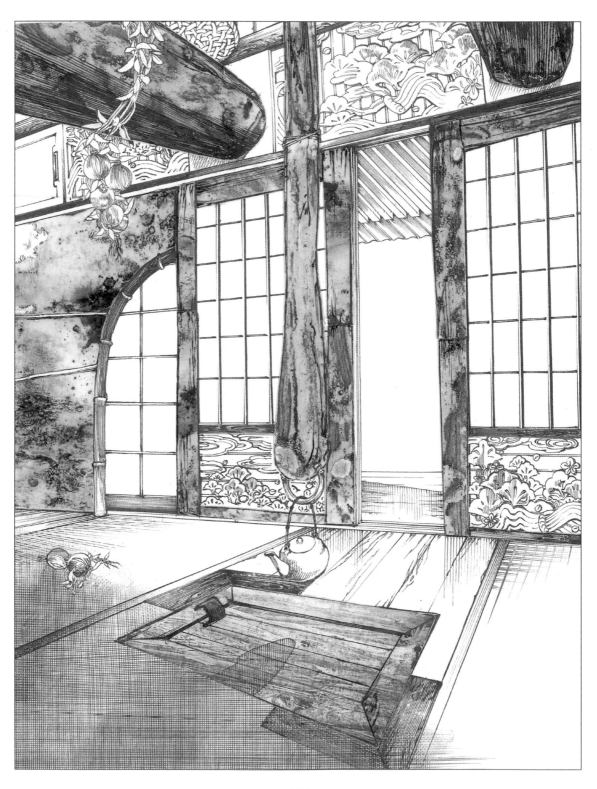

作畫時的重點 >>>

雖然榻榻米的畫法本身是一般常見的畫法，但可以藉由塗上口紅膠來呈現出自然的陰影。介紹使用膠水來輕易地畫出木紋的方法。由於有很多四方形的物體，像是榻榻米、楣窗、日式拉門等，所以一開始請先確實地使用透視圖來畫出草圖吧。

關於作品 >>>

只要能夠事先學會如何畫出和風主題的背景，就能提升作畫能力的廣度。想要讓作品看起來像和室的話，就要掌握住榻榻米、楣窗、地爐、日式拉門等和風主題的特徵，並確實地畫出來。發揮了木紋特色的梁柱也能突顯和風氛圍，而且還能讓人感受到帶有歲月痕跡的雅致韻味。

◆ *Making Image* ◆

 榻榻米

 木紋

 楣窗

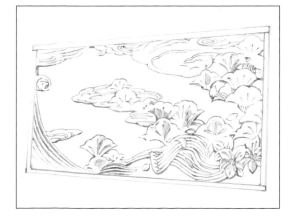

榻榻米

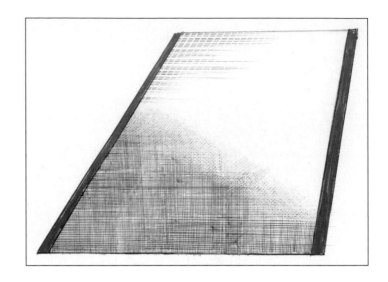

使用線網來畫出榻榻米的影子吧。只要事先塗上口紅膠,該部分的顏色就會稍微變得不均勻,並帶有陰影。

《 使用到的器具 》

自動鉛筆／尺／口紅膠／沾水筆／墨水／面紙／橡皮擦／MISNON修正液／HI-TEC鋼珠筆／墨筆

◩ 畫出草圖

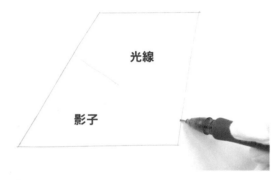

光線

影子

1 依照透視圖,使用自動鉛筆來畫出榻榻米輪廓的草圖。用線條來區分光線照射到的部分和影子的部分。

◩ 塗上口紅膠

2 在想要呈現不同顏色深淺的部分,塗上口紅膠。若口紅膠和❶當中所畫出來的交界線重疊的話,線條就會消失,所以要多加留意。

◩ 畫上線網

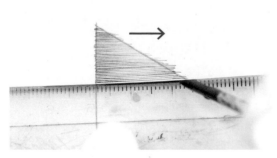

3 在口紅膠乾掉之前,用沾水筆來畫出線網。轉動紙張,畫線時,要從影子較深那邊下筆。將尺翻過來用,墨水就比較不會滲出來。

■ Memo

由於使用沾水筆時,墨水容易出現聚集在一起、滲透、摩擦等情況,所以請一邊作畫,一邊用面紙來擦拭筆軸和尺吧。

4 畫完第1條線後的景象。可以得知，**❶**當中所畫出來的交界線附近的顏色會變淺。

5 轉動紙張，畫上第2條線，使其與第1條線相交成90度。此時，也要讓線條穿透到影子較淺處。

6 畫完第2條線後的景象。可以得知，影子的顏色變深，在**❷**當中塗上了口紅膠的部分則形成深淺不一的顏色。

7 等到墨水乾了後，再使用橡皮擦把**❶**當中所畫出來的交界線擦掉。

8 更換沾水筆的筆軸，沾上MISNON修正液，斜向地畫上線條，使交界線變得模糊。

9 畫完第1條MISNON修正液線後的景象。交界處形成了漸層。

☒ 突顯輪廓

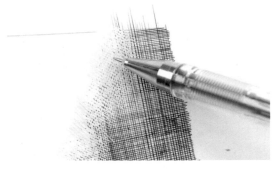

10 畫出第2條MISNON修正液線。請透過不會與到目前為止所畫出來的任何線條重疊的角度，斜向地畫出線條吧。

11 將HI-TEC鋼珠筆的筆尖橫放，揮動筆尖來讓MISNON修正液線變得模糊。請多留意，不要讓太多墨水滲出。

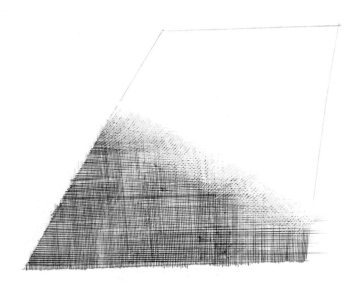

12

畫完影子部分後的景象。使用沾水筆和MISNON修正液來畫出線條，營造出漸層效果。

☒ 畫出榻榻米的針腳

13 使用沾水筆來畫出榻榻米針腳的線條。反覆地畫出3條線，並稍微空出一點空隙。畫線時，請從影子較深那側畫過來吧。

14 畫完線條後的景象。不要在整張紙上都畫線，畫到「不會和線網部分重疊」的程度即可。在長度部分，也要畫得比中心部分短一些。

15 如同在⓭～⓮當中交叉成90度那樣，用MISNON修正液畫上線條。此時，請讓線條保持一定的間隔，以避免和線網重疊。

16 畫完MISNON修正液線後的景象。形成了榻榻米針腳的模樣。

🔲 畫出榻榻米的輪廓

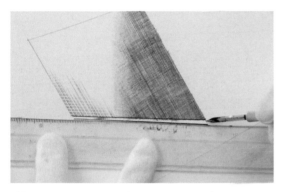

17 將紙張轉向容易作畫的方向，用沾水筆來畫出榻榻米的輪廓。在長邊的外側畫出榻榻米的邊緣。

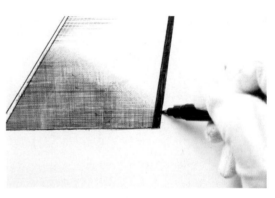

18 使用墨筆來將邊緣塗黑。只要讓顏色變得稍微不均勻，就能營造出氣氛來。依照光線的照射情況，有時就算不塗黑也沒關係。

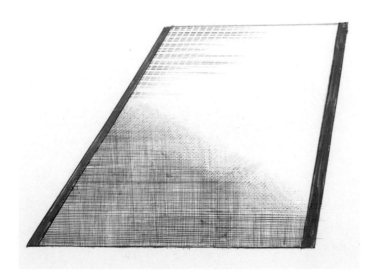

19

畫完榻榻米後的景象。等到墨水乾了後，再使用橡皮擦把鉛筆線擦掉。

※雖然這次會在想要呈現不同顏色深淺的部分塗上口紅膠，但透過網點也能達到相同效果。由於使用網點會比較容易調整形狀，所以想要在某個形狀上加上色調時，會很方便。

木紋

只要利用膠水乾掉後所形成的圖案，就能輕易地畫出木紋。可用於柱子與天花等各種場所。

《 使用到的器具 》

隱形膠帶／膠水／吹風機／油性筆／砂紙

🔲 貼上膠帶

1 在想要加上木紋的場所的周圍貼上隱形膠帶等。也可以選擇之後再用修正液來調整（參閱P.117的Memo）。

🔲 塗上膠水

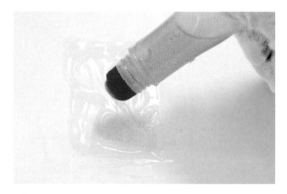

2 塗上大量膠水。一邊塗，一邊加上線條，使表面變得凹凸不平。

🔲 用吹風機來吹乾

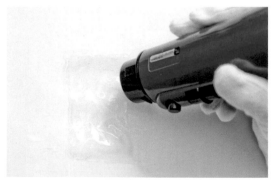

3 使用吹風機來將其完全吹乾。讓紙張吹太多強風的話，表面的凹凸不平部分就會消失，所以請多加留意吧。

🔲 用油性筆來塗色

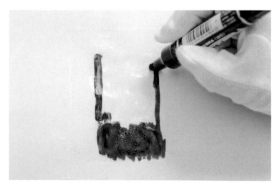

4 等到膠水乾掉後，再從上方使用油性筆來塗滿。

使用砂紙

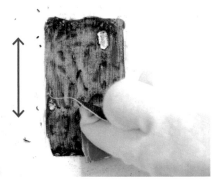

5 全部塗滿後的景象。膠水的皺紋和氣泡能使表面產生質感。

6 使用砂紙來削表面。順著想要加上木紋的方向,稍微用力地摩擦吧。即使部分區域出現了孔洞,也會變得很有韻味。

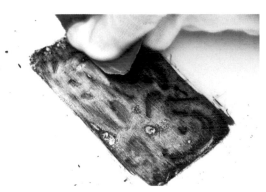

7 木紋般的圖案浮現出來了。砂紙上的紋路也能用來呈現木紋。將周圍清理乾定後,再撕下膠帶。

■ Memo

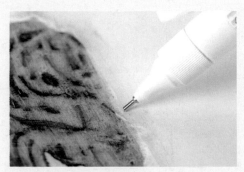

除了貼上膠帶這個方法以外,也可以採用「之後再使用修正液來調整輪廓」的方法。若留下修正液也無妨的話,此方法會比較簡單。

■ Point

1 當形狀為細長形時,建議使用修正液或MISNON修正液來代替膠水,等到修正液乾了後,再用油性筆將整個區域塗滿。

2 只要在油性筆上使用砂紙來摩擦,就能畫出木紋般的圖案。

楣窗

使用格子狀的基準線來畫出楣窗的圖案吧。重點在於，一邊加上陰影，一邊呈現出雕刻的立體感。

《 使用到的器具 》

自動鉛筆／尺／HI-TEC鋼珠筆／橡皮擦

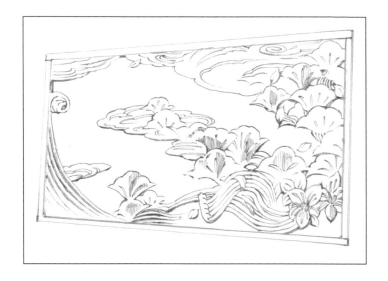

▨ 畫出基準線

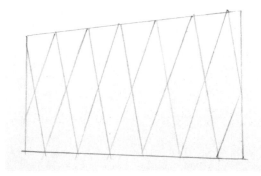

① 依照透視圖，使用自動鉛筆來畫出輪廓的草圖，然後再使用尺來畫出有如照片般的基準線。

■Memo

雖然筆者會一邊描線，一邊思考圖案，但大家若覺得很難的話，也可以事先想好「要把什麼東西畫在何處」。

▨ 主題圖案1（松樹）

② 在扇子的形狀中畫上細長的圖案。一開始先依照基準線來畫出一部分。

▨ 主題圖案2（花朵）

③ 也要畫出6片花瓣和中央的雄蕊。在畫此圖案時，首先也要依照基準線來畫出一部分。

☑ 主題圖案3（波浪）

④ 在畫波浪時，不要畫成雕刻般的複雜形狀，而是要透過幾條曲線來呈現。同樣也要先透過基準線來劃分區域後，再繼續畫下去。

⑤ 配合②的松樹來畫。像這樣地，一邊畫出各主題圖案的重疊部分，一邊進行描線。

☑ 主題圖案4（雲朵）

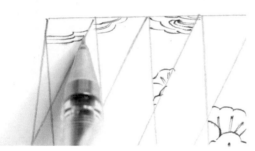

⑥ 在畫雲朵時，要將軟綿綿的線條重疊起來。請一邊透過基準線來劃分區域，一邊留意距離較遠的區塊之間的連接方式。

■ Point

進行描線時，要一邊盡量避開相鄰的區域，一邊空出空隙。藉由此步驟，稍後在畫物體的重疊部分時，就會變得很好畫。

☑ 影子的呈現方式1

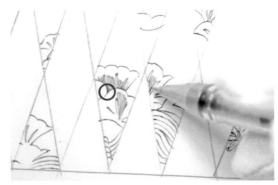

⑦ 在松樹的中心，以及主題圖案重疊處（圈起處）的部分區域畫上影子。能夠呈現出雕刻的立體感。

☑ 影子的呈現方式2

⑧ 在波浪的線條上，沿著水流方向來畫出影子。呈現出有如木雕般的立體感。

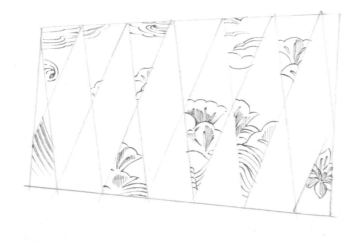

9

一邊空出空隙，一邊完成描線步驟後的景象。然後，再一邊連接各個區域，一邊補畫。

◪ 連接方式的變化 1

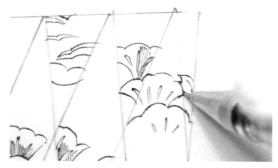

10 繼續畫之前畫到一半的松樹，在上方疊上花瓣。藉由沿著基準線來繼續畫出部分區域，就能較輕易地將主題圖案重疊在一起。

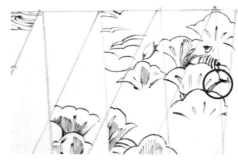

11 繼續補畫。只要讓主題圖案的輪廓呈現出厚度，就能讓人比較容易看出作為楣窗特色的「鏤空雕花」。

◪ 連接方式的變化 2

12 一邊連接部分區域的波浪，一邊在途中讓花瓣重疊上去，使其變得立體。

13 不僅要讓花瓣重疊，也要畫出波浪水流的交叉，呈現出層層堆疊而成的雕刻的奢華感。

14 描線步驟進行到一半時的景象。在部分區域畫上較粗的輪廓來呈現出影子和立體感。

▨ 突顯影子

15 在❽當中畫上的波浪的影子上,再使用很深的線條來畫出影子,呈現出木頭的堅硬質感。

16 在雲朵下方也畫上影子,來突顯木頭的立體感。

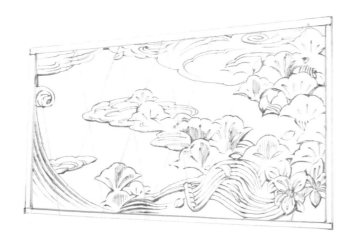

17 完成整體的描線步驟後,用尺來畫出楣窗外側的框。等到墨水乾了後,再使用橡皮擦把鉛筆線擦掉。

基準線的變化 2

介紹描繪各種「街道」時會使用到的2種基準線。

透過雜亂的線條來描繪的「街道」

當想要畫的東西很多時，只要使用雜亂的基準線，就能避免背景變得模式化，作畫過程也會變得較順利。先別在意畫作的成品，而是隨意地畫出雜亂的基準線吧。首先，一邊空出空隙，一邊進行部分植物與建築物的描線❶。然後，一邊連接各個區域，一邊思考重疊方式，使各部分完成❷。

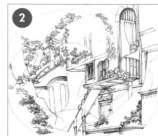
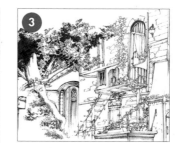

透過樂譜來描繪的「房間」

在畫有很多小東西的房間時，會把樂譜當成基準線。盡量詳細地畫出音符，之後在將其畫成基準線時，就能擴大構思的廣度。把五線譜和音符的縱線當成基準線，畫出家具❶，然後連接相鄰的音符與高度不同的音符，決定形狀與方向，持續地進行描線步驟❷。

4

描繪出
表現方式・效果

介紹爆炸、火焰、光芒等用於各種場景的表現方式・效果的畫法。

藉由使用基準線或偶然形成的圖案，

就能畫出不落俗套的場景。

爆炸

宛如彩虹重疊在一起般的基準線，能讓我們比較容易掌握住因爆炸而產生的滾滾黑煙的形狀。請畫出能讓人感受到爆炸威力的景象吧。

《 使用到的器具 》

自動鉛筆／HI-TEC鋼珠筆／墨筆／油性筆
／橡皮擦

☑ **作畫時的重點** >>>

這是在戰爭或建築物的爆炸畫面等的背景中會使用到的爆炸呈現方式。一邊想像「黑煙與爆炸衝擊波一起從中心朝向外側擴散的模樣」，一邊畫吧。透過細小的線條和點描法來呈現出被揚起的灰塵。一邊觀察整體，一邊調整黑色部分與白色部分的比例吧。

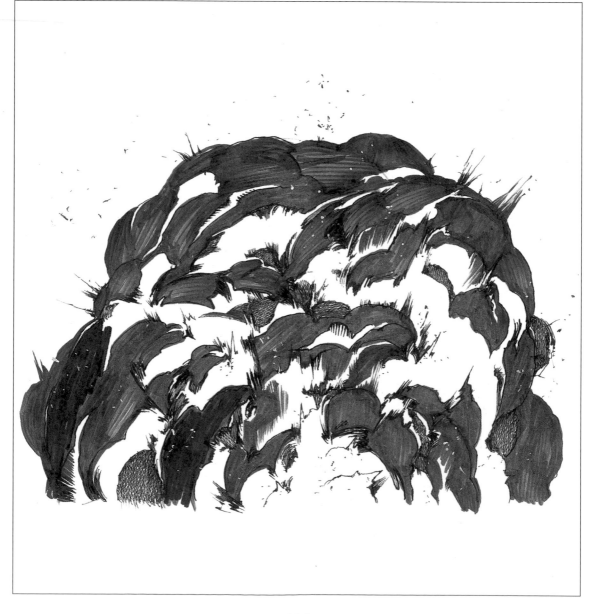

📓 畫出基準線

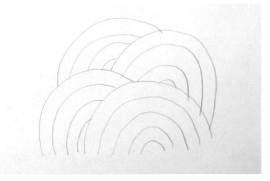

1 使用自動鉛筆來畫出有如彩虹般的半圓形基準線。疊上約4個基準線，使其互相交錯。

2 以等間隔的方式，從各個半圓形的中心畫出放射狀的直線。

3 隨意地畫上有如阿彌陀籤般的橫線。重點在於，要讓傾斜度產生變化，以避免與隔壁的線條相連。

4 在想要畫成黑色的部分上，概略地塗上斜線。由於可以之後再調整，所以先不用畫出太多黑色部分。

📓 畫出黑色部分的輪廓

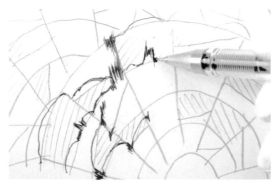

5 把已塗上斜線的部分的輪廓作為基準，用HI-TEC鋼珠筆來進行描線。讓鋸齒狀的線條超出範圍，增添一些變化吧。

6 一邊將線條交叉部分等處的部分區域畫得深一點，或是讓線條大幅地超出範圍，一邊把已塗上斜線的部分圍起來。

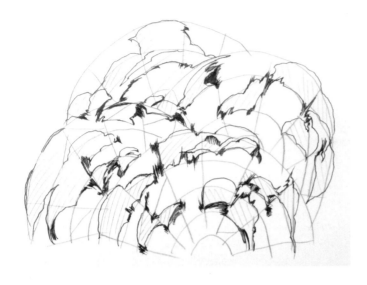

7 把輪廓圍起來的步驟暫時結束後的景象。在某些區域，會將在④中塗上斜線的部分相連，然後大大地圍起來。

◼ 在想要塗黑的部分上塗色

8 在圍起來的線條內側，使用墨筆來塗色。要避免破壞使用HI-TEC鋼珠筆畫出來的鋸齒狀線條。

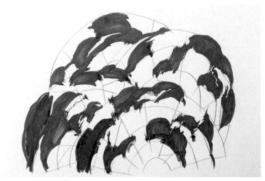

9 塗色步驟結束後的景象。空間較大的區域會使用油性筆來塗。此處會成為爆炸效果的黑色部分。

◼ 進行整體的描線步驟

10 一邊調整黑色部分的形狀，一邊加入細膩的效果，決定整體的形狀。持續地從中心朝向外側作畫吧。

11 觀察整體的平衡，也可以重新在白色部分進行描線，並增加黑色部分。

12 由於想要將部分區域畫得較淺，所以會採用「透過線網來連接黑色部分之間」這種呈現方式。

13 只要在部分區域使用墨筆，就能呈現出震撼感。注意不要破壞白色部分與黑色部分之間的鋸齒狀線條。

■ 加上細膩的效果

14 畫出帶有濺起效果的線條，並使用點描法，就能呈現出飛揚的灰塵和爆炸的威力。

■ 調整輪廓

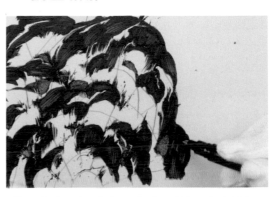

15 觀察平衡，在覺得分量不足的部分加上黑煙。

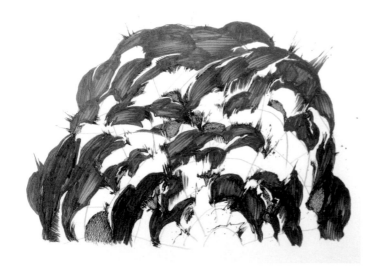

16

完成整體描線步驟後的景象。一邊注意從中心朝向外側的爆炸衝擊波，一邊畫。等到墨水乾了後，再使用橡皮擦把鉛筆線擦掉。

火焰

熊熊燃燒的火焰的呈現方式。請一邊想像火焰升起的動作，思考「火勢最強的地方在何處」，一邊畫吧。

《 **使用到的器具** 》

自動鉛筆／HI-TEC鋼珠筆／墨筆／橡皮擦

☑ **作畫時的重點** >>>

在由圓形重疊而成的部分中，要畫上用來呈現火焰形狀與方向的基準線，並進行描線。由於火焰形狀不是固定的，所以必須一邊注意基準線，一邊刻意畫出較為潦草的墨線。只要多留意火焰由下而上升起時所形成的「S字形」線條，應該就會比較容易掌握住形狀吧。

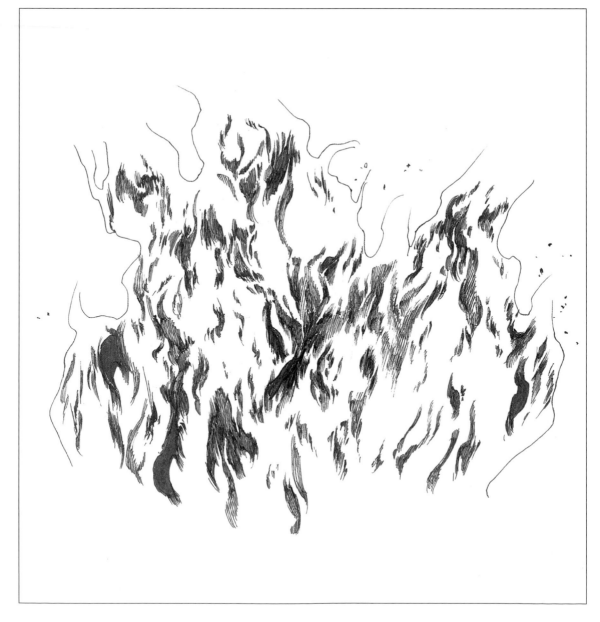

◨ 畫出基準線

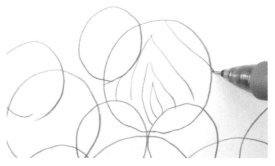

1 畫出由大小不同的圓形重疊而成的基準線。要讓中心與下方的圓變得稍微大一點。

2 畫出將所有空間都簡化的火焰圖案。

◨ 決定火焰部分的輪廓

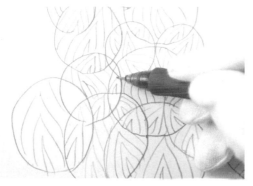

3 在由圓形與圓形所構成的小空間內,也各自畫上火焰圖案。

▮ P o i n t

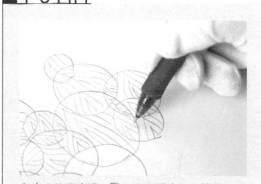

在畫火焰圖案時,要一邊改變方向一邊畫。一邊想像由下往上升起的火焰動作,一邊進行調整吧。

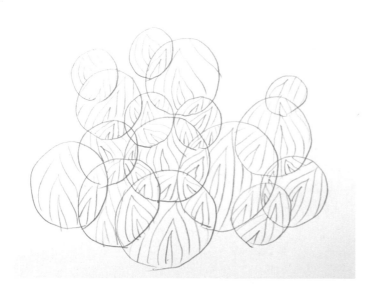

4

畫完基準線後的景象。這會形成火焰方向與流動的基準,讓人比較容易畫出搖晃的火焰。

🔲 畫出要塗黑的部分

5 使用HI-TEC鋼珠筆,從中心開始描線。在基準線上疊上強弱分明的線條,畫出前端較細的火焰形狀。

6 不要完全沿著基準線來畫,而是要透過「火焰宛如在基準線上搖晃」的感覺來畫上線條。

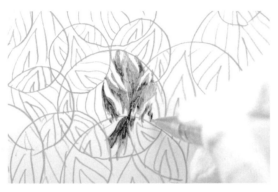

7 基本上,要依照基準線的方向,縱向地畫上線條。請畫出顏色較深和較淺的部分吧。

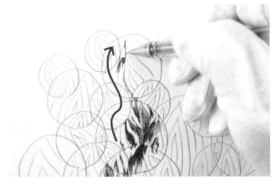

8 一邊連接逐漸改變了方向的基準線,一邊畫出以S字形的方式升起的火焰。不用在所有基準線上進行描線。

9 從中心開始畫,持續地在下方與上方作畫,畫出1排流動的火焰。從此處往左右兩邊擴散。

▌Ｍｅｍｏ

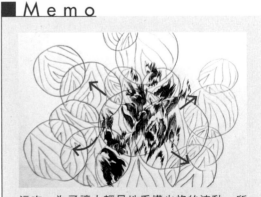

這次,為了讓人輕易地看懂火焰的流動,所以會從中心以S字形的方式來畫。也可以透過「從中心逐漸地擴散到整體」這種方法來畫。

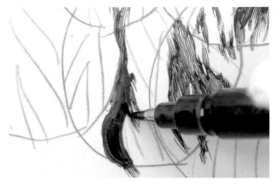

◪ 用墨筆來畫出顏色較深的部分

10 由於火焰愈往上會變得愈弱，所以線條會比較少，顏色也會變得較淺。

11 在畫火焰較強處時，用墨筆將部分區域塗黑也會很有效。此時也要多加留意前端會變細的火焰形狀吧。

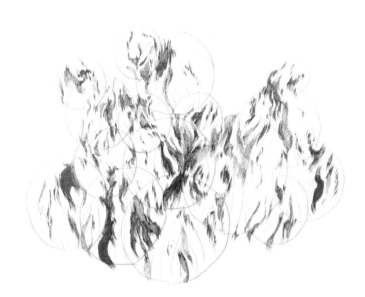

12

完成整體描線步驟後的景象。等到墨水乾了後，再使用橡皮擦把鉛筆線擦掉。

◪ 畫出輪廓線

13 在火焰周圍畫出輪廓線。請在部分區域讓線條中斷，並要避免顏色變得太深。

◪ 加上細膩的效果

14 觀察整體，調整墨線，在周圍使用點描法來呈現出飛揚的火花。

水晶的光芒

這是一種能輕易地畫出巨大結晶體的光芒的方法。如同印章那樣地使用保鮮膜和油性筆，並利用偶然形成的圖案。

《 使用到的器具 》

自動鉛筆／保鮮膜／油性筆／HI-TEC鋼珠筆／橡皮擦

✏️ **作畫時的重點** >>>

由於水晶的形狀很複雜，而且裡面是透明的，所以光線會往各個方向反射。雖然這會形成光芒，但若全都要用筆仔細畫出來的話，會很辛苦。只要利用「將油性筆塗在滿是皺褶的保鮮膜上之後所形成的圖案」，就能輕易地畫出水晶的光芒和內部的影子。

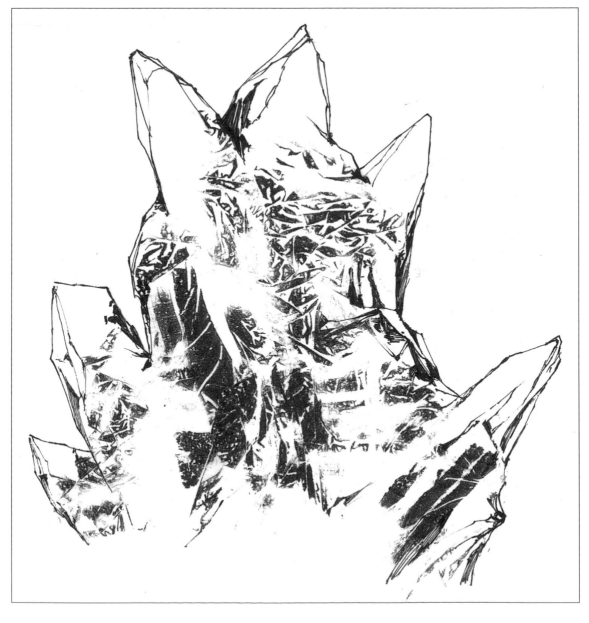

◩ 畫出草圖

1 使用自動鉛筆來畫出水晶輪廓的草圖。大小不一的結晶體會黏在一起，呈現出簡單的形狀。

◩ 把油性筆塗在保鮮膜上

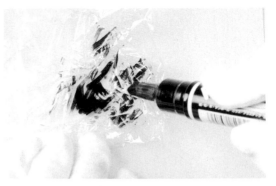

2 把保鮮膜揉成滿是皺褶後，攤開來，塗上油性筆。

◩ 用力按壓墨水

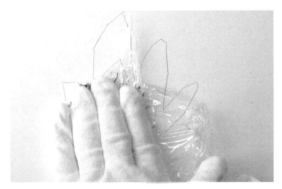

3 在墨水乾掉之前，把保鮮膜放在水晶的草圖上，用力按壓。

4 按完第1次後的景象。重複3～4次**2**～**3**的步驟，印上圖案。

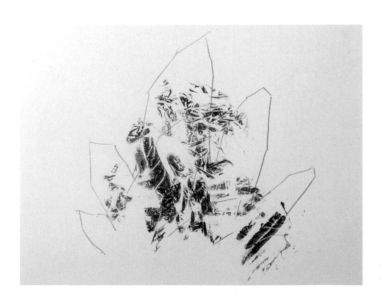

5

重複地印上圖案，直到顏色達到這種深度。由於會透過描線來進行調整，所以即使稍微超出範圍也無妨。

◪ 畫出側面

6 畫出水晶形狀的墨線。根據草圖來畫出側面，並加上影子，使其變得立體。

◪ 畫出根部的立體感

7 利用草圖的線條和墨水的形狀，來畫出突出部分與其影子。由於水晶的剖面上會形成細微的紋路，所以要使用細線來畫。

◪ 決定前端的形狀

8 結晶的前端是由好幾個面所組成，會呈現尖尖的形狀。一邊使用草圖的線條，一邊決定形狀吧。

10 畫完1個結晶的墨線後的景象。墨水的黑色部分會形成水晶裡面的影子。用筆來突顯某些部分，或是加上影子。

◪ 畫出裂痕和缺損

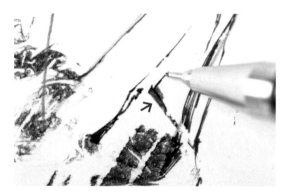

9 為線條增添顏色深淺，畫出形成於水晶表面的裂痕。在因缺損而使表面出現高低落差的部分（箭頭），會形成影子。

◪ 畫出平坦的缺損處

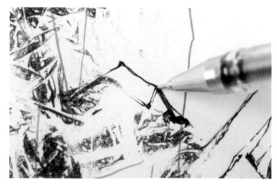

11 不要讓水晶的剖面變成過於鋸齒狀，而是要變得平坦一點。只要在部分區域畫出方形的平面，就會變得逼真。

◪ 突顯縱深感

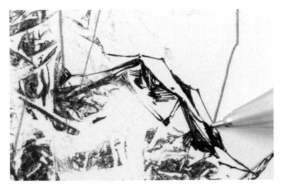

12 由於想要呈現出結晶的厚度，所以要在縱深方向加上線條，使其變得立體。在整個作品中，完成**6**～**12**的步驟後，接著再進行描線。

◪ 重新補畫上結晶

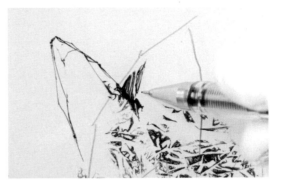

13 觀察整體的平衡後，也可以重新補畫上結晶。結晶與結晶之間會形成很深的影子。

◪ 調整輪廓

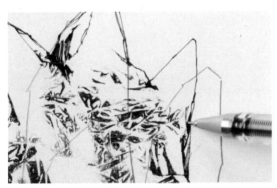

14 由於草圖的形狀畢竟只是大致上的基準，所以在描線時，進行變更也無妨。從草圖上往左挪動，畫成形狀尖尖的結晶。

◪ 添加墨水

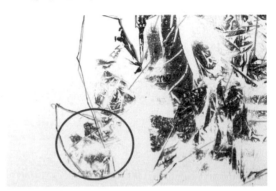

15 若想在某些部分添加墨水圖案的話，就如同**2**～**3**那樣地添加墨水。此時，請印上小一點的圖案，避免圖案超出範圍吧。

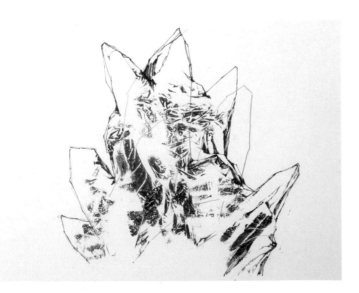

16

完成整體描線步驟後的景象。等到墨水乾了後，再使用橡皮擦把鉛筆線擦掉，然後對形狀和影子等進行微調。

爆炸畫法的變化

介紹透過「由幾個大小不同的圓形重疊而成的基準線」來畫出爆炸景象的方法。

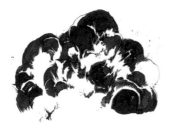

比起P.124的爆炸，此爆炸的規模稍微小一點。在部分區域決定黑煙的輪廓，然後塗黑。重複此步驟來畫出爆炸景象。

《 使用到的器具 》

自動鉛筆／HI-TEC鋼珠筆／墨筆／油性筆／橡皮擦／MISNON修正液

 1

畫出大小不一的圓形，並使其重疊，然後在想塗黑的部分概略地塗上斜線。

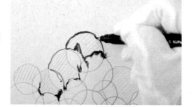 **2**

以塗上斜線的部分作為基準，用HI-TEC鋼珠筆來畫出輪廓，然後再用墨筆來描線。

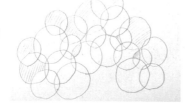 **3**

使用墨筆或油性筆，在輪廓的內側塗色。注意不要讓鋸齒狀線條消失。

 4

重複進行「決定輪廓→塗黑」，持續地作畫，使其形成不規則的形狀。

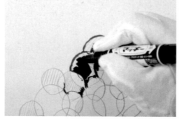 **5**

在作為基準線的圓形和圓形之間的空間，畫上線網，呈現出煙霧變得較少的景象。

 6

修正煙霧的輪廓，用HI-TEC鋼珠筆或MISNON修正液來加上能呈現出爆炸威力的效果。

應用篇

在本章中，會解說「將天然物和人造物搭配在一起，畫出一個作品」的步驟，

以及「把作品掃描到電腦中，進行上色」的步驟。

請多關注「一邊觀察整體的平衡，一邊進行調整」的流程吧。

描繪出由大樹構成的城鎮

試著畫出宛如纏繞在巨大樹木的樹枝上的城鎮吧。藉由在前方畫出人物來突顯出樹木的巨大程度。

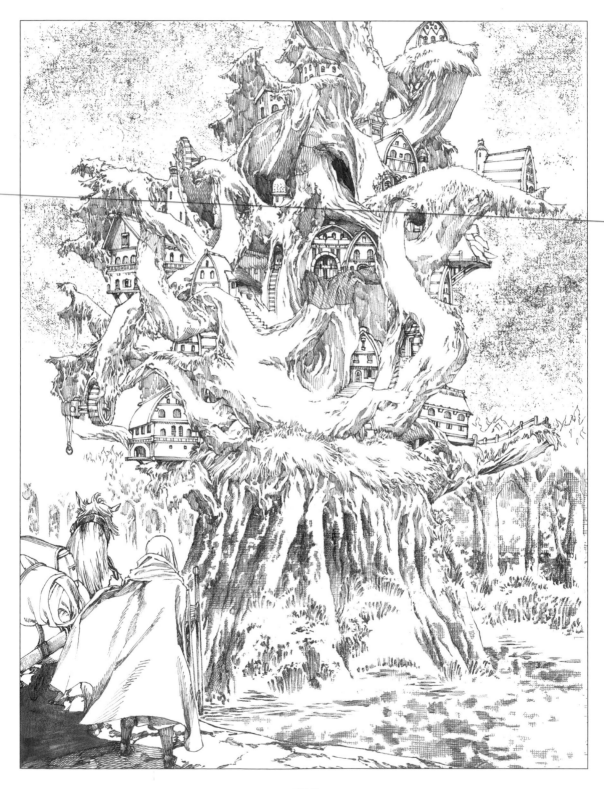

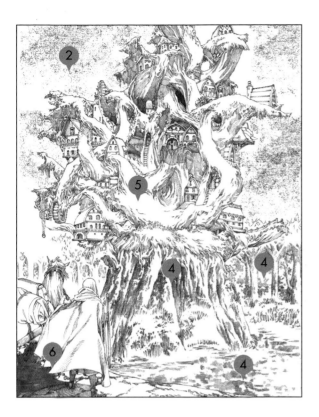

• *Making Image* •

① 決定構圖・透視圖

② 製作天空的圖案

③ 決定人物與地面的位置

④ 畫出森林和湖泊

⑤ 畫出大樹城鎮

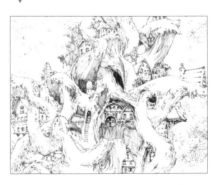

⑥ 畫出人物與地面

✒ 作畫時的重點 >>>

此作品的主軸是，互相纏繞的樹枝與房屋。重點在於，在畫作為人造物的房屋時，要使用尺等器具來畫出確實的線條，在畫大樹這個天然物時，則要透過強弱分明的線條來呈現出質感。在畫深處的森林與作為大樹扎根處的湖泊時，則要在1項流程中使用線網、修正液、美工刀來作畫。

📖 關於作品 >>>

雖然這種城鎮實際上不可能存在，但還是要藉由確實地畫出木材質感、建築物的立體感、光線和影子，來提升世界觀設定的說服力。畫出各種大小的房屋來呈現出有很多居民的氣氛。由於森林與湖泊的畫法可以呈現出獨特的質感，所以很推薦。

《 使用到的器具 》

自動鉛筆／尺／印台／修正液／HI-TEC鋼珠筆／沾水筆／墨水／修正液／美工刀／墨筆

〔 1 〕決定構圖 · 透視圖

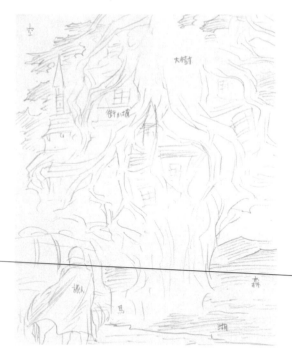

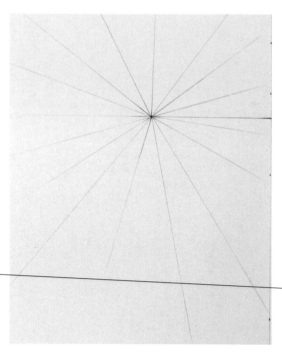

先思考要畫成什麼樣的作品，再畫出草圖。決定採用「總之就是要突顯樹木存在感」的構圖。

在原稿用紙上畫上透視圖線條。這次採用了一點透視圖法，並將消失點設定在最想要突顯的樹木正中央。

〔 2 〕製作天空的圖案

▨ 貼上紙張

▨ 在印台上做出圖案

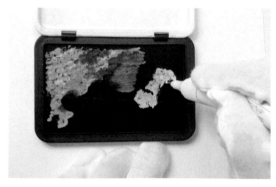

1 為了避免弄髒周圍，所以要在原稿的周圍貼上影印紙等。

2 在印台上使用修正液來畫出雲朵般的圖案，並使用美工刀來調整形狀。修正液的部分會使印上的顏色變得較淺。

◩ 在紙上按壓

3 把**2**放在想要印出圖案的場所上，直接按壓。大致上的感覺就是，不要壓得太用力，而是輕輕地放上去。

4 按壓一次後的景象。一邊微調修正液圖案的形狀，一邊觀察顏色深淺的平衡後，再按壓幾次。

5

印完天空圖案後的景象。透過修正液的圖案和印台的質感來營造出自然的顏色深淺。

※雖然只要使用美工刀來將塗在印台上的修正液削掉，就能當成一般的印台來使用，但白色圖案不會消失。

〔 *3* 〕 決定人物與地面的位置

決定人物與人物站立處的地面位置，並事先用自動鉛筆概略地畫出來。

〔 4 〕 畫出森林和湖泊

◪ 畫上線網

1 在預計要畫出森林、湖泊、大樹根部的部分都畫上線網。使用HI-TEC鋼珠筆,在森林的上方與湖泊部分畫上線條交叉成90度的雙層線網。

2 使用沾水筆,在森林下方與大樹根部畫出不同深淺的顏色,使其形成漸層,然後再畫上線條交叉成90度的雙層線網。

3 畫完線網後的景象。雖然全都是雙層線網,但會分別使用HI-TEC鋼珠筆和沾水筆來呈現出變化。

◪ 塗上修正液

4 在線網上塗上修正液。請整個塗滿,將線網完全隱藏起來吧。

◪ 用美工刀來畫出圖案

5 等到修正液乾了後,再一邊用美工刀來削去修正液,一邊畫出圖案。在樹木上,一邊變更圖案的粗細,一邊縱向地削出長條狀。

6 在大樹根部，要將美工刀的刀刃橫放，削成平面狀。殘留修正液的部分與其之間的差異會形成表面的質感。

7 在湖泊部分，要將美工刀的刀刃橫放，削成斑點狀的圖案。這會形成水面的圖案。

▣ 用筆來添加質感

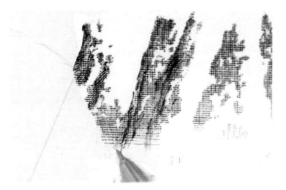

8 在**5**～**6**中被削過的部分上，使用筆來加上陰影和質感的線條，使其變得立體。在大樹根部加上線網來突顯凹凸感。

9 在畫湖泊邊緣的草時，要將縱向地往下揮的線條重疊起來，畫出很像草的輪廓。

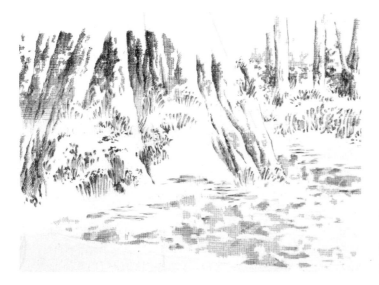

10

完成「用美工刀來削薄」和描線步驟後的景象。發揮了線網的漸層效果。

〔5〕畫出大樹城鎮 ※樹木的質感請參閱P.34的「樹木」的呈現手法。

◨ 畫出基準線

 1

如同照片那樣，用自動鉛筆來畫出宛如樹根互相纏繞般的基準線。

◨ 畫出樹木的質感

2 用HI-TEC鋼珠筆來畫出樹木的凹凸不平與表面質感。在光線照射處，請不要畫上太多線條。

◨ 畫出房屋

3 在樹枝後方畫出房屋。直線要使用尺來畫，窗戶與外牆的裝飾等物也要仔細地畫出來。

4 為了避免房屋看起來不穩固，所以連地基也要仔細地畫出來。一邊思考房屋和樹木是如何連接的，一邊持續地畫下去吧。

5 畫出隔壁的房屋，然後再繼續畫出樹枝的質感。藉由為房屋與樹枝的前後位置增添變化，就能呈現出錯綜複雜的形狀。

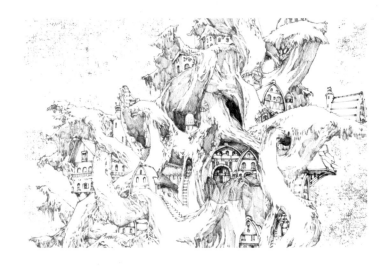

6

在整個作品中,進行步驟❷~❺,並完成描線步驟後的景象。只要將洞穴所在的位置部分塗黑,就能呈現出對比感。

〔 *6* 〕 畫出人物與地面

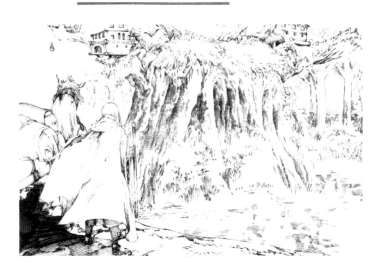

1

畫出旅人裝扮的人物與馬匹、地面。使用線網來畫人物的影子,而且要在地面上畫出裂痕與低窪處。

◢ 進行微調

2 在馬匹的左側補畫出森林。雖然只會用筆來畫,但要將其畫得像右側的森林。

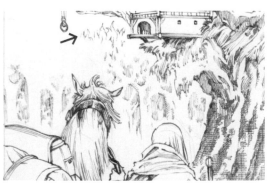

3 畫出樹幹和樹枝,然後在其上方的部分區域畫出樹葉的輪廓(箭頭)。

描繪出位於瀑布上方的城鎮

試著畫出位於大型瀑布邊緣地帶的城鎮景象吧。要讓「細膩的描寫」和「能讓人感受到大自然威脅的震撼人心的表現方式」共存。

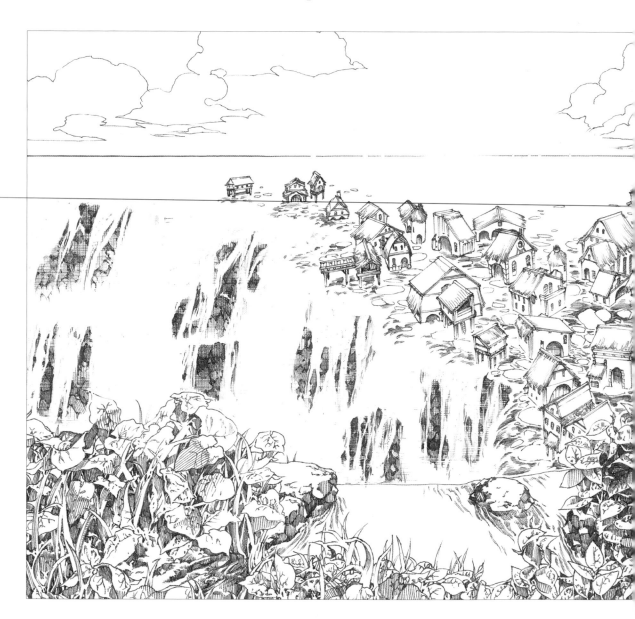

✏️ 作畫時的重點 >>>

想要畫出能令人感到震撼的作品時，重點在於，最初決定構圖的方式，以及一邊思考遠近法，一邊持續地作畫。位於前方的植物和類似哨站的建築物要畫得詳細一點，後方的街道則不用畫得太詳細，藉此來呈現出遠近感和對比感。

《 使用到的器具 》

自動鉛筆／尺／HI-TEC鋼珠筆／好黏便利貼雙面膠帶／油性筆
／沾水筆／墨水／MISNON修正液／橡皮擦

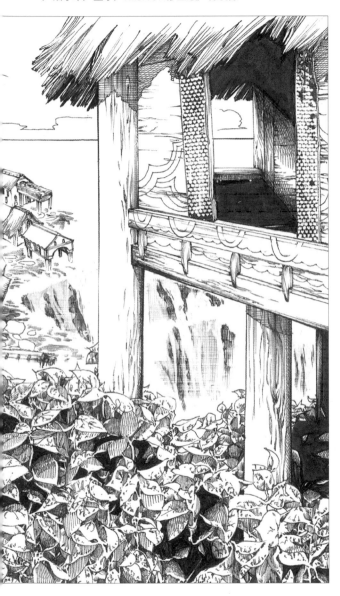

📖 關於作品 >>>

在如同尼加拉大瀑布那樣垂直洩下的瀑布上，散布著一些
小房屋。這種看似會崩塌但卻沒有崩塌的城鎮，只會出現
在奇幻作品的世界中。為什麼此處會形成城鎮呢？人們過
著什麼樣的生活呢⋯⋯進行各種想像也許也會很有趣。

· Making Image ·

1 決定構圖·透視圖

2 畫出前方的植物

3 畫出前方的小屋·河川

4 畫出瀑布

5 畫出瀑布上的城鎮

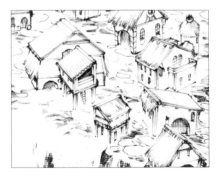

6 進行整體的調整

〔 1 〕決定構圖・透視圖

首先，思考要畫成什麼樣的作品，然後再畫出草圖。在視線高度畫出水平線，雖然會形成俯瞰視角，但藉由讓前方與後方景物呈現對比感，就會形成令人感到震撼的構圖。

在原稿用紙上畫出透視圖線條。這次採用的是，會在水平線上設定1個消失點的一點透視圖法。

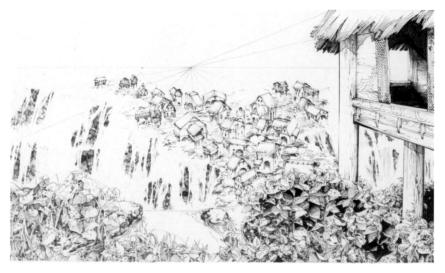

畫到一半時的景象。最初畫出來的透視圖線條，會形成整個構圖的透視圖的基準。由於會將「看起來位於遠處的1個個城鎮建築的透視圖」散布在各處，所以能為畫作增添變化。

〔 2 〕 畫出前方的植物 ※請參考P.64的「草的叢生」的呈現方法。

▨ 畫出基準線

左

右

1 在預計畫上植物的位置畫出基準線。在觀看者的右側畫出筆直的平行線，在左側畫出彎曲的平行線，在中央隨意地畫出鋸齒狀線條或曲線。在設想中，右側為經過修整的庭院植物，左側則是好幾種叢生的野生植物。

▨ 畫出右側的植物

2 依照基準線，用HI-TEC鋼珠筆來畫出植物。將基準線當成葉子的中心或葉子的輪廓來使用。

3 把基準線中的曲線畫成圓滑的葉子輪廓。雖然此部分的植物只有1種，但會藉由改變方向、加上細膩的紋路來增添變化。

4 雖然基本上，位於上方的葉子的影子會映在下方的影子上，但也不用想得太周密。在樹葉密集處，會形成很深的影子。

5 在葉子相距很近的位置，影子也會變深。重點在於，偶爾要畫出沒有花紋的平坦葉子。

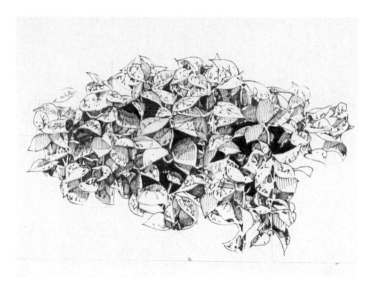

完成右側植物的描線步驟後的景象。在部分區域畫上黑影來呈現出縱深感。

▨ 畫出左側的植物

7 此部分混雜了3種植物。一邊透過基準線來劃分區域，並將基準線當成葉子的中心或輪廓來使用，一邊畫出3種植物混在一起的景象。

■ Memo

在此處，要畫出如同圖中那樣的3種植物。一邊讓這3種混雜的植物維持良好平衡，一邊增添變化吧。

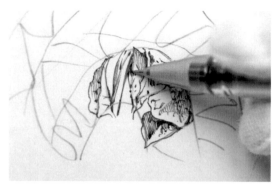

8 在葉子重疊處畫上影子吧。思考位於上方的葉子的形狀、葉子彼此之間的距離，並調整形狀與顏色深淺。

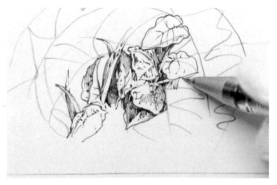

9 把葉子的輪廓畫成波浪狀，在表面加上影子，呈現出立體感。在第2列、第3列，也持續採用相同的畫法。

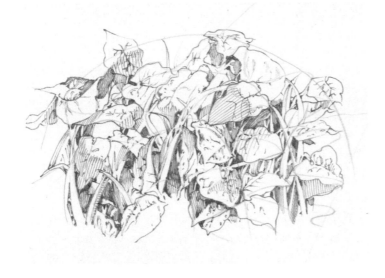

10

完成左側植物的描線步驟後的景象。加入葉子被折彎或翻過來的植物等,來呈現出植物叢生的模樣。

〔 3 〕 畫出前方的小屋・河川

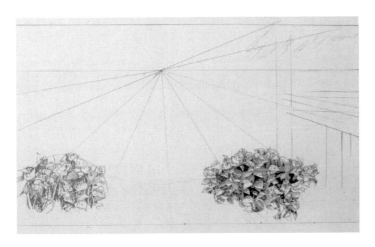

1

畫出前方小屋的草圖,並進行描線。此時,請多留意,看是否有沿著最初所畫出來的透視圖線條。

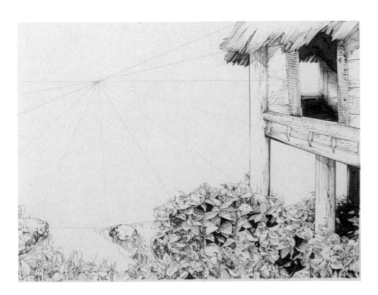

2

在屋頂部分,要透過茅草屋頂來呈現熱帶風情。入口的花紋請參考P.96的「屋頂的花紋」。在前方加上植物,畫出河川。

〔 4 〕 **畫出瀑布** ※請參考P.30「瀑布」的呈現手法

◩ **畫出瀑布交界線的草圖**

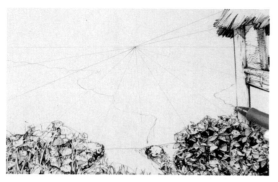

1 用自動鉛筆來畫出「水流會落下的瀑布部分」與「城鎮所在的平坦部分」的交界線的草圖。

◩ **畫出線網**

2 在瀑布部分，使用沾水筆來畫出線條交叉成90度的雙層線網。如同照片那樣，畫出幾個顏色深淺不同的區域。

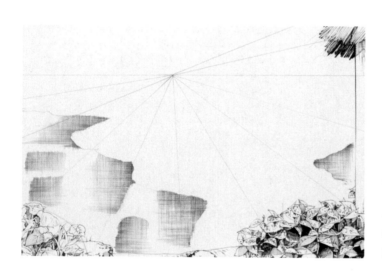

3 畫完線網後的景象。讓不規則的形狀散布在各處。線條顏色較深處會形成影子較深的部分。

◩ **使用MISNON修正液來畫出水流**

4 從線網上方，使用MISNON修正液來畫出水流。請一邊揮動筆尖，一邊為線條粗細增添變化吧。

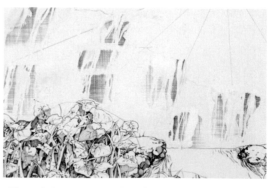

5 畫完水流後的景象。由於沒有線網的部分會形成水的部分，所以照這樣就行了。

◩ 仔細地畫出瀑布後方的岩石

6 在從水的空隙中所看到的線網部分，用HI-TEC
鋼珠筆來畫出岩石。大致上就是，透過影子來
讓岩石的形狀浮現。

7 由於畫的是位於遠處的物體，所以一顆顆岩石
要畫得小一點，也不用太強調形狀。

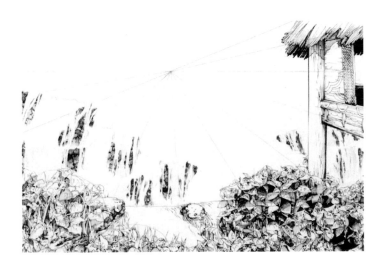

8
畫完整座瀑布的岩石後的景象。透過線網
畫出來的漸層會被運用在岩石的顏色深淺
上。

〔 5 〕 畫出瀑布上的城鎮

◩ 畫出基準線

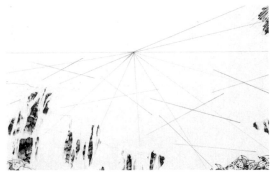

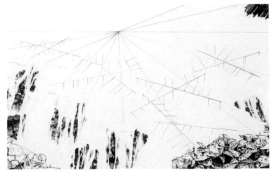

1 在預計畫上城鎮的部分上，畫出宛如×記號般
的基準線。雖然要畫出各種房屋，但因為有基
準線，所以視線高度會比較容易變得一致。

2 直接用手，從步驟**1**中所畫出來的線條上畫出
宛如樹枝般延伸的線條。下方的基準線會變得
較大，上方則變得較小。

☑ 畫出房屋

3 把基準線當成屋頂的頂點,畫出房屋。畫直線時,請使用尺吧。還會將在步驟**2**中畫出的線條當成牆壁與煙囪等處的基準線。

4 仔細地畫出細節部分。依照前方的小屋,在屋頂上畫出茅草,呈現出一致性。

5 使用基準線來畫出朝著各個方向的房屋。看起來愈近的房屋,要畫得愈仔細。

6 在畫遠處的房屋時,要畫得小一點,並稍微減少細節。只要將縱深縮短,就能讓人感受到遠近感。

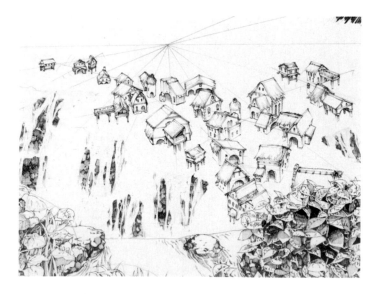

7

畫完房屋後的景象。為房屋的大小和形狀增添變化,呈現出1座城鎮的感覺。

畫出有水在流動的地面

8 城鎮的地面處於有水在緩緩流動的狀態。畫出大小不同的歪斜圓形，來呈現出在水中看到的道路的石頭。

9 透過細小的線條來畫出水流。在畫瀑布的交界線時，請讓線條朝著掉落方向稍微彎曲吧。

〔 6 〕 進行整體的調整

畫出水平線和雲朵

1 用直線來描出中心部分會變得較薄的水平線，並畫出雲朵。若擔心自己無法立刻畫出雲朵的話，請先畫出草圖吧。

2 在水平線的中心附近，用MISNON修正液來畫出幾個點。由於位於遠處，所以要讓該部分的顏色看起來較淺。

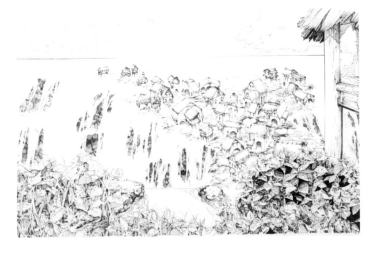

3

完成所有描線步驟後的景象。等到墨水乾了後，再使用橡皮擦把鉛筆線擦掉。

將圖片傳進電腦中，進行上色

將手繪原稿傳進電腦中，使其形成數位插畫，然後以P.28的作品為例，介紹上色的步驟。

〔 1 〕 掃描圖片，進行裁切

〈 原畫 〉

❶
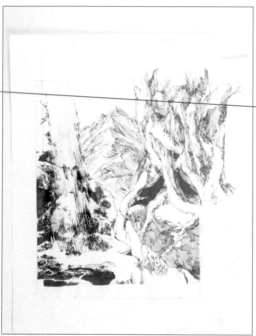

〈 掃描後 〉

❷
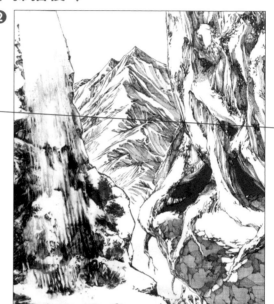

將手繪原稿❶進行掃描，傳進電腦中，然後在「Adobe Photoshop CC」中開啟。使用〔裁切工具〕，將其裁切成原稿尺寸❷。

❸

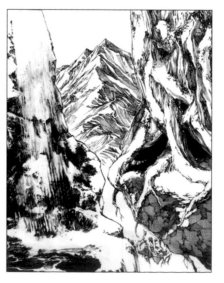

在最下層製作新圖層，並將名稱變更為「背景」或「基底」❸。選擇插畫的圖層，提取線稿。

〔 2 〕用橡皮擦工具來使其變得乾淨

〈 修正前 〉　　　　〈 修正後 〉

使用[橡皮擦工具]來將超出範圍的部分、多餘的線、灰塵等消除乾淨。細小的塵埃也要仔細地消除。

〔 3 〕調整色階

在〔影像〕→〔色調調整〕→〔色階調整〕中，調整色調和亮度❹。調整到讓整體看起來一樣亮，並提高對比，讓線條看起來很清楚。

〈 色階調整前 〉　　　　〈 色階調整後 〉

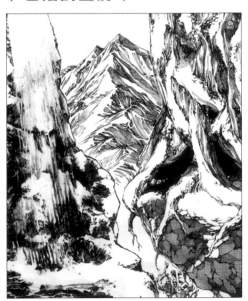
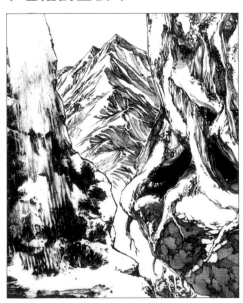

※解說「Adobe Photoshop CC」的使用方法。在其他繪圖軟體中，也同樣能夠進行這項工作。

〔 4 〕制定上色計畫

這次，我們將上色工作委託給插畫家白詰千佳老師來進行。提出委託時，我們準備了下述這些題材，並傳達了大致上的風格。

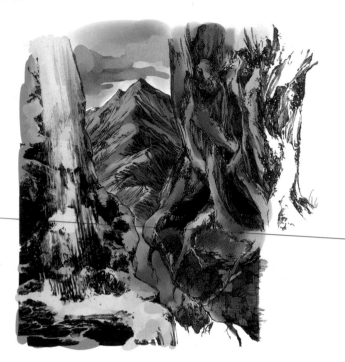

製作著色草圖

將作品分成瀑布‧樹木‧懸崖‧山丘這4項要素，各自進行概略的著色，並弄清楚要使用什麼樣的顏色來著色。在草圖的階段，就要考慮到色調，要讓位於近處的景物看起來深一點，遠處景物的顏色則會較淺。

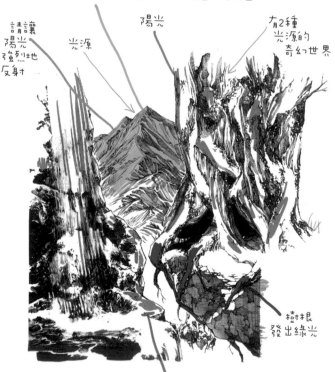

由於距離很遠，所以請畫成帶有藍色

陽光

有2種光源的奇幻世界

請讓陽光強烈地反射

光源

樹根發出綠光

樹根的光線會反射

思考光線的方向

用箭頭來表示光源的方向。這次，為了讓作品看起來更有魅力，所以雖然現實中不可能發生，但我採用了「讓陽光從兩個方向照射過來」的呈現方式。伴隨著此方法，有些部分會照射到強烈光線。只要在這些部分做記號，就會變得很好懂。

■ Point

此外，也能同時傳達出「季節是夏季」、「時間為接近傍晚」、「雲朵開始稍微染紅的時候」、「多雲時晴」等關於季節、時間、天氣的印象。

〔 5 〕 進行上色

白詰千佳老師理解筆者想要的上色風格後，所完成的上色插畫。介紹上色時的重點。

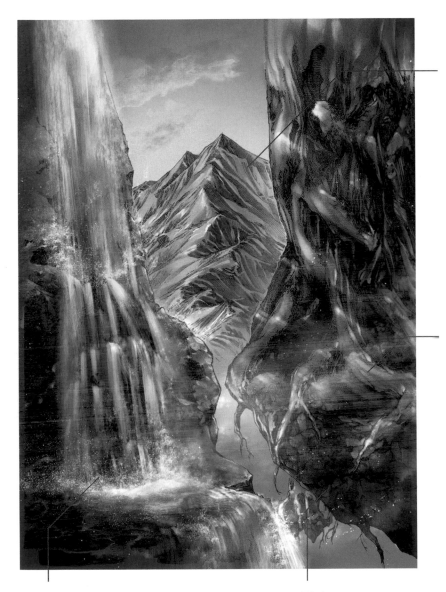

山丘

只要遵照空氣遠近法的話，雖然飽和度和亮度較高，但遠景能夠看得更加清楚。盡量地保留山丘的岩石表面的描繪，在山稜線上刻意加上飽和度較高的色調，保留了線稿的描繪方式。透過亮度的差異來呈現出山丘與前景部分的不同。

樹木

由於在線稿階段中，光線照射部分的細節較少，所以要進行調整，讓人能更加容易看出樹幹的凹凸不平質感。用心地加入「依照指定光源，讓照在樹幹上並反射的光線看起來像條紋狀」的呈現方式，使樹木的規模看起來更加宏大。另外，由於第二個光源是「幻想風格的光源」，所以會加上與陽光不同，而且是更加細小的凹凸不平處所反射的冷色光線。

瀑布

透過線稿中的岩石的描繪方式來判斷出「水流是以多快的速度，撞到何處才形成分歧的呢」，進行作畫。藉由將焦點著重在「水流撞到岩石後會形成水花」這個重點，用心地畫出「帶有對比感，而且又能呈現出水流與氣勢」的畫面。

懸崖

由於在線稿中幾乎沒有畫出形狀，所以為了盡量保留線稿的質感，刻意不畫出細節。表面的花紋採用的是，可以免費用於商業用途的筆刷素材。由於「樹根的光線要映照在岩石表面上」是指定條件，所以進行了調整，讓詳細的岩石形狀只會在懸崖輪廓的邊緣處浮現。

關於整體：在彩色草圖與顏色的微調方面，會使用「Adobe Photoshop CC」。要透過彩色草圖來追加細節與特效等時，則會使用「CLIP STUDIO PAINT」。在上色時，要一邊活用線稿，一邊思考如何讓作品變得迷人。

PROFILE：**白詰千佳**・插畫家。畢業於女子美術大學設計系。平常的工作為，繪製以服裝設計為主的人物插畫。另一個名義為「kyachi」，主要從事的活動為，製作關於人物插畫的教學書籍。
Twitter：@chipepepo／PixivID：706721

PROFILE

佐藤夕子

出生於福島縣。畢業於福島縣立西會津高中。從2008年開始連載《青春殺手狂歡俱樂部》（Flex Comix）。擔任過《折斷的龍骨》（原作：米澤穗信／KADOKAWA）等作品的作畫工作。會在推特上介紹使用各種基準線和器具來繪製背景的方法。

TITLE

畫背景！細膩質感技巧書

STAFF

出版	三悅文化圖書事業有限公司
作者	佐藤夕子
譯者	李明穎
監譯	大放譯彩翻譯社
總編輯	郭湘齡
責任編輯	張聿雯
文字編輯	徐承義　蕭妤秦
美術編輯	許菩真
排版	二次方數位設計　翁慧玲
製版	明宏彩色照相製版有限公司
印刷	龍岡數位文化股份有限公司
法律顧問	立勤國際法律事務所　黃沛聲律師
戶名	瑞昇文化事業股份有限公司
劃撥帳號	19598343
地址	新北市中和區景平路464巷2弄1-4號
電話	(02)2945-3191
傳真	(02)2945-3190
網址	www.rising-books.com.tw
Mail	deepblue@rising-books.com.tw
本版日期	2021年1月
定價	450元

ORIGINAL JAPANESE EDITION STAFF

裝丁・デザイン	中川智貴（STUDIO DUNK）
撮影	末松正義
校正	みね工房
編集協力	明道聡子（リブラ舍）
着彩協力(P.4,159)	白詰千佳
企画・編集	塚本千尋（グラフィック社）

國家圖書館出版品預行編目資料

畫背景!細膩質感技巧書 / 佐藤夕子著；
李明穎譯. -- 初版. -- 新北市：三悅文化
圖書, 2020.10
160面 ;18.2x25.7公分
譯自：形で捉えて簡単に描ける! 背景
パーツの描き方
ISBN 978-986-99392-0-1(平裝)

1.漫畫 2.繪畫技法
947.41　　　　　　　　109012740

タイトル：「形で捉えて簡単に描ける！背景パーツの描き方」
著者：佐藤夕子
© 2019 Yuko Sato
© 2019 Graphic-sha Publishing Co., Ltd.
This book was first designed and published in Japan in 2019 by Graphic-sha Publishing Co., Ltd.
This Complex Chinese edition was published in 2020 by SAN YEAH PUBLISHING CO.,LTD.

Japanese edition creative staff
Book design: Tomotaka Nakagawa (STUDIO DUNK)
Photo : Masayoshi Suematsu
Proofreading: Mine-Kobo
Editing cooperation: Satoko Myodo (Libra-sha)
Coloring cooperation (P.4,159): Chika Shirotume
Planning and editing: Chihiro Tsukamoto (Graphic-sha Publishing Co., Ltd.)